소 풍

기획 윤필수

버들미디어

1 2 3 4 5 6 7 8

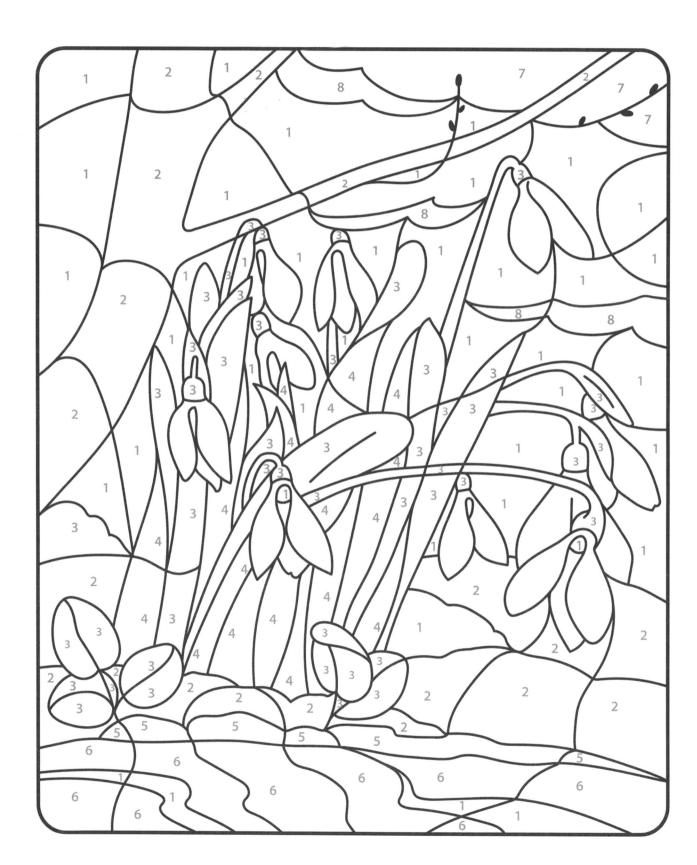

2

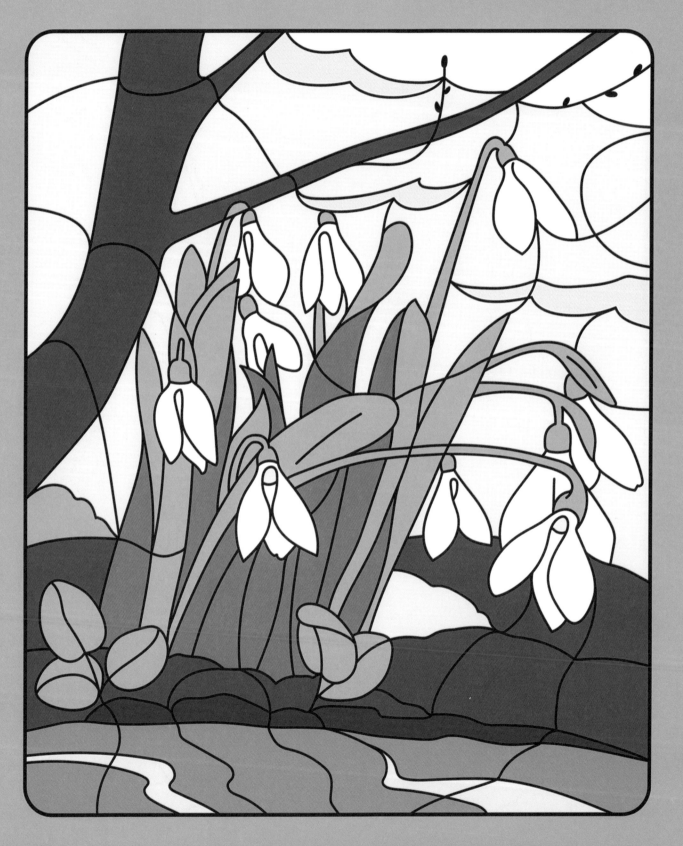

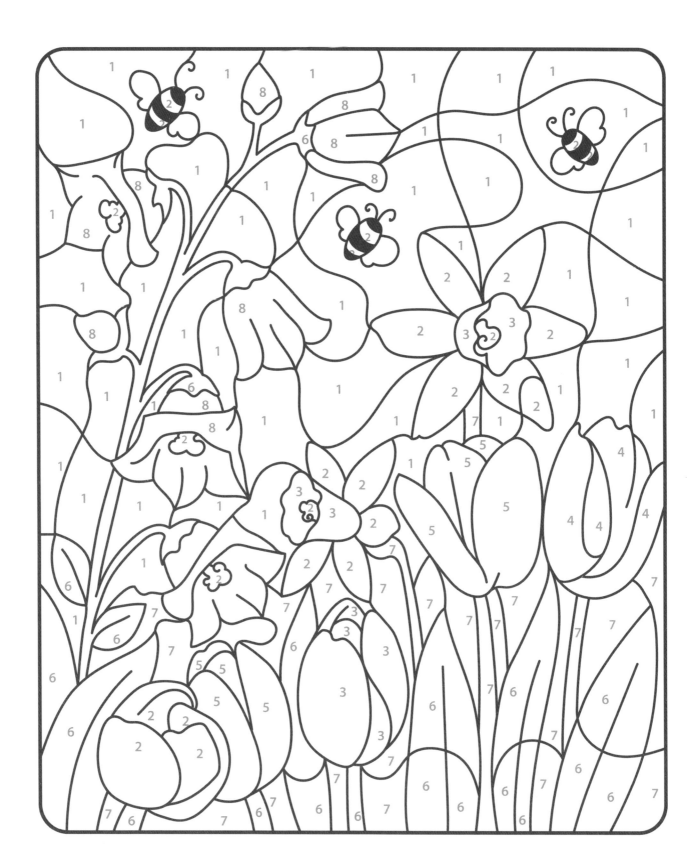

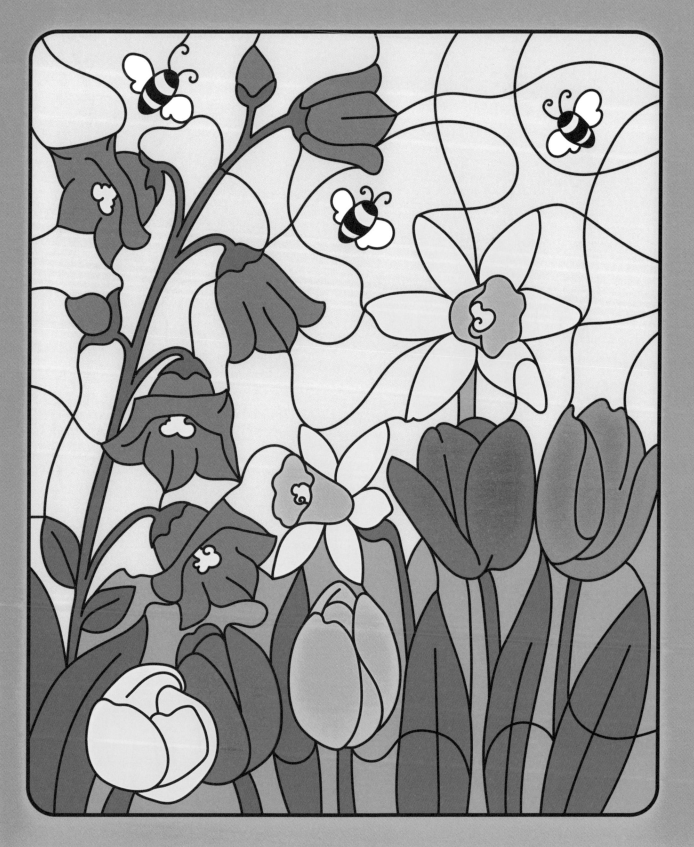

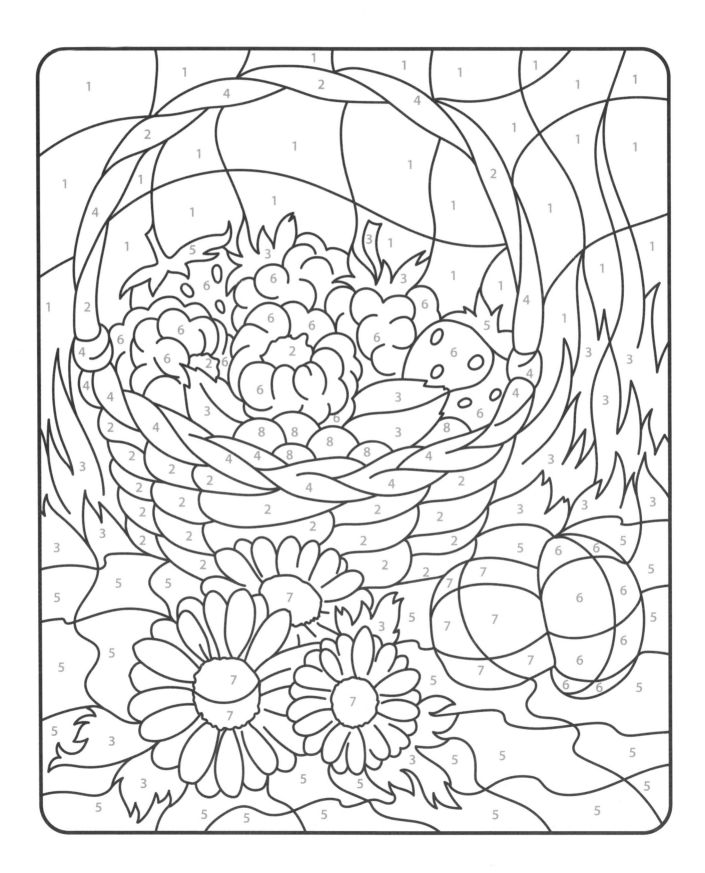

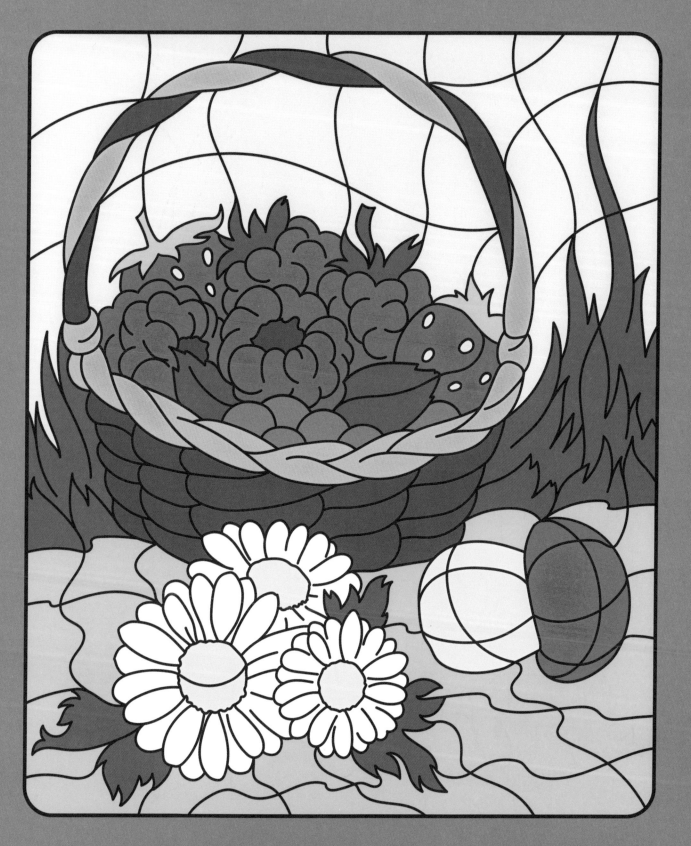

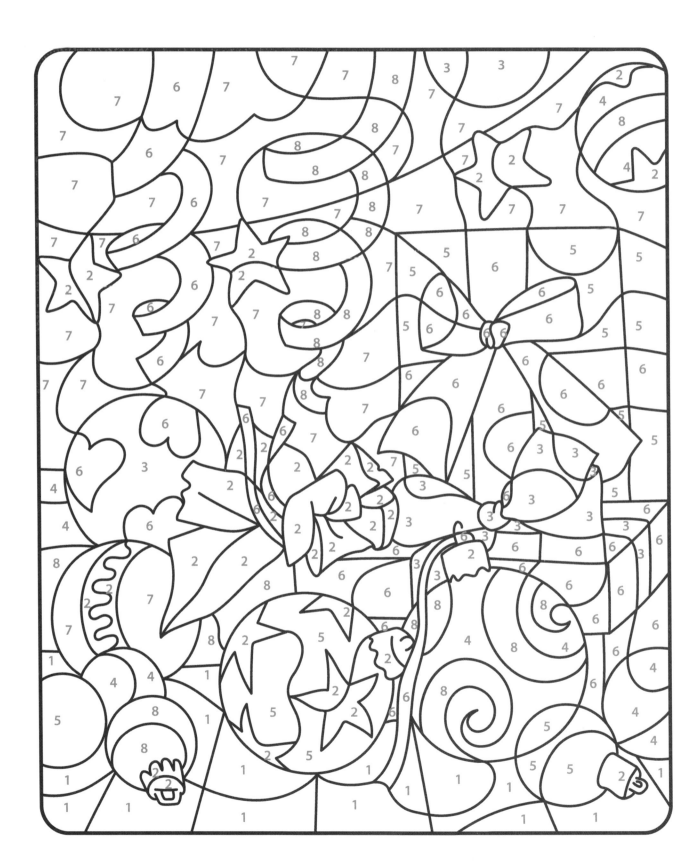

COLORING PAGES
Seasons

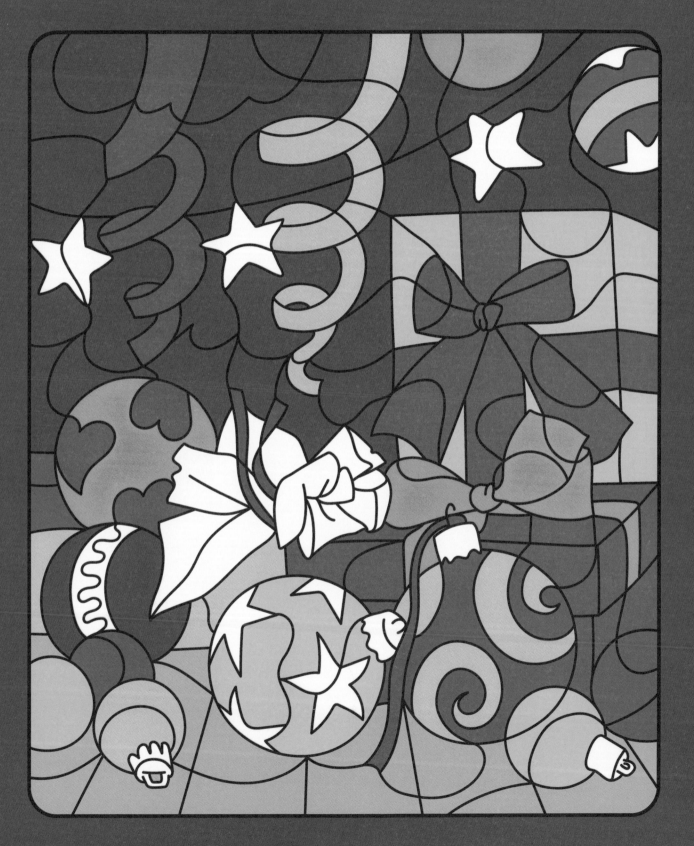

 1 2 3 4 5 6 7 8

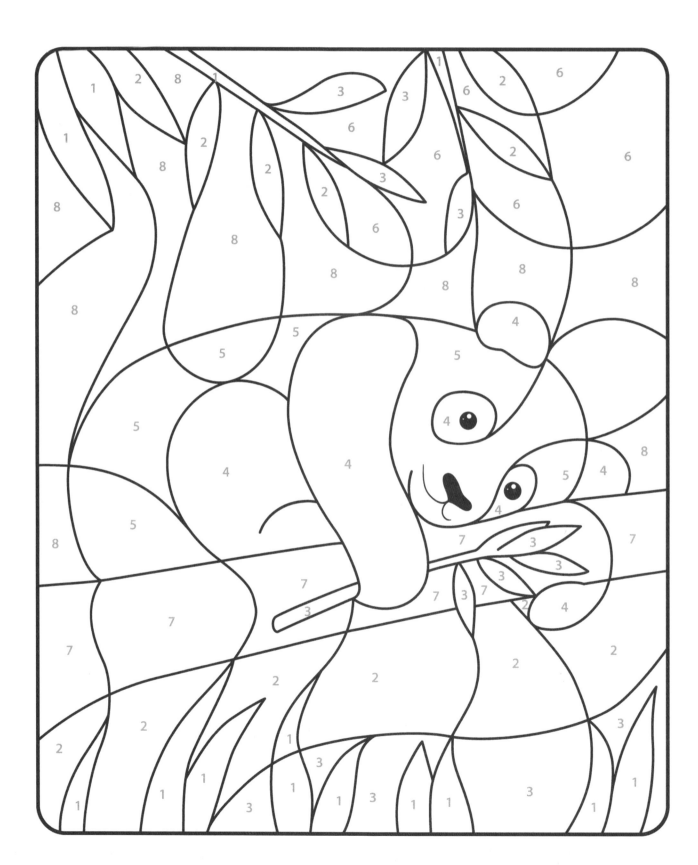

COLORING PAGES
Whild animals

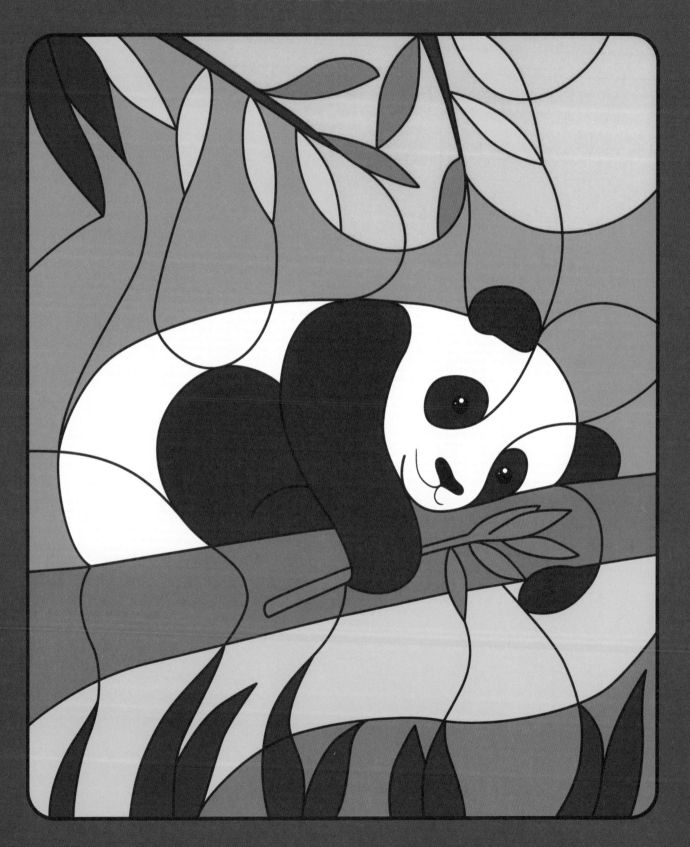

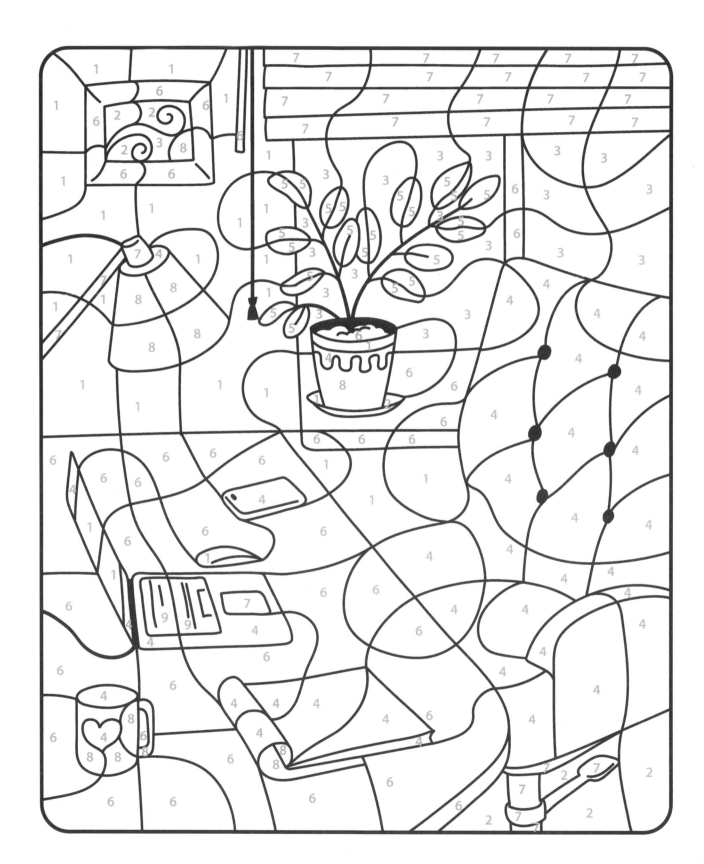

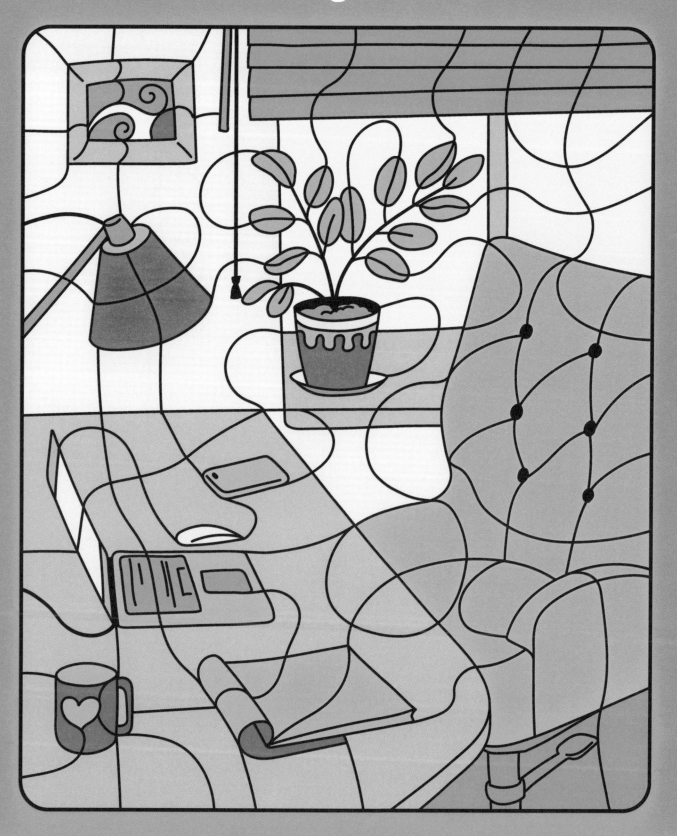

 1 2 3 4 5 6 7 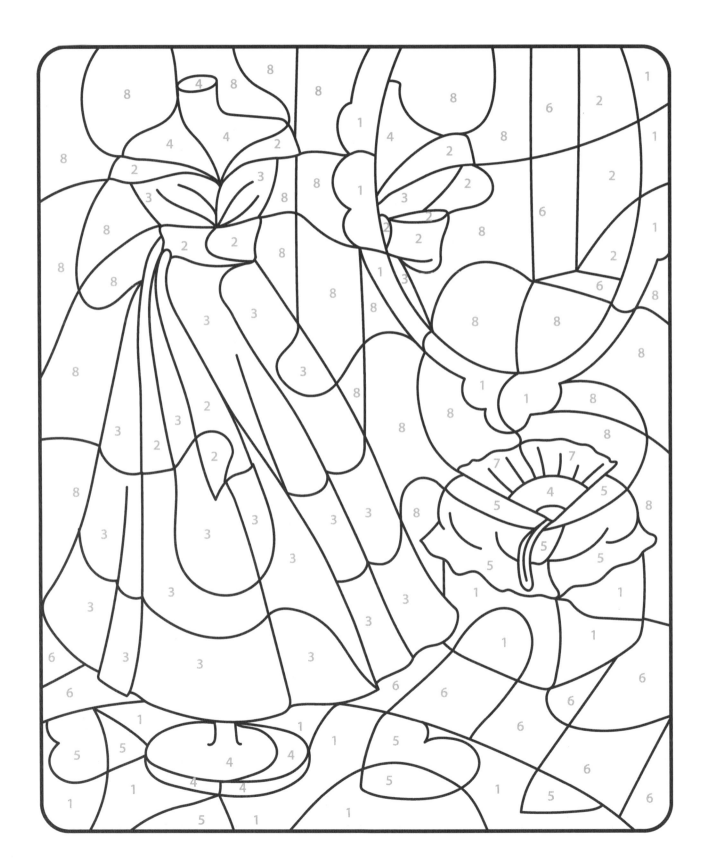 8

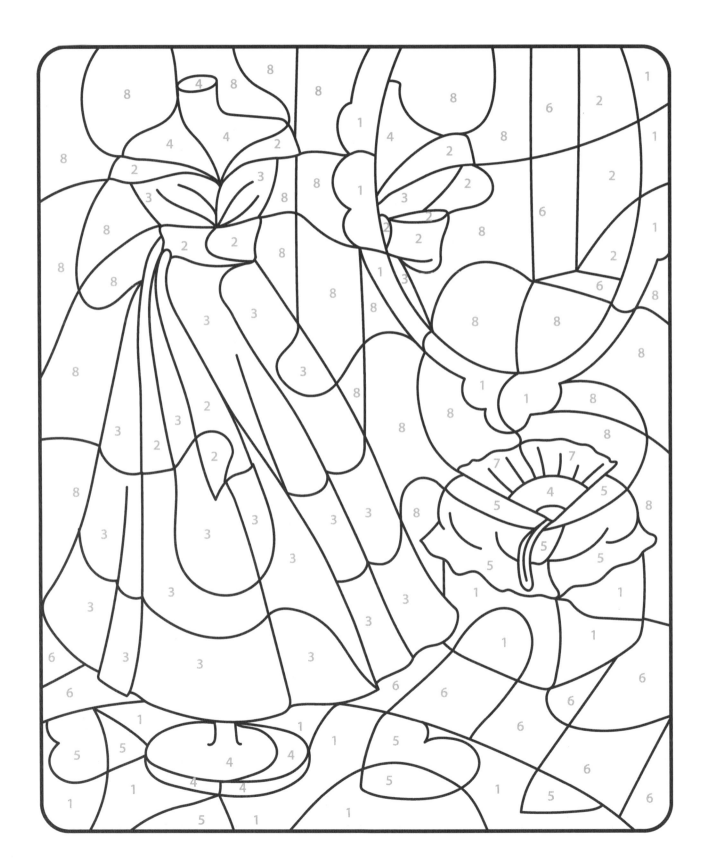

Fashion girl world

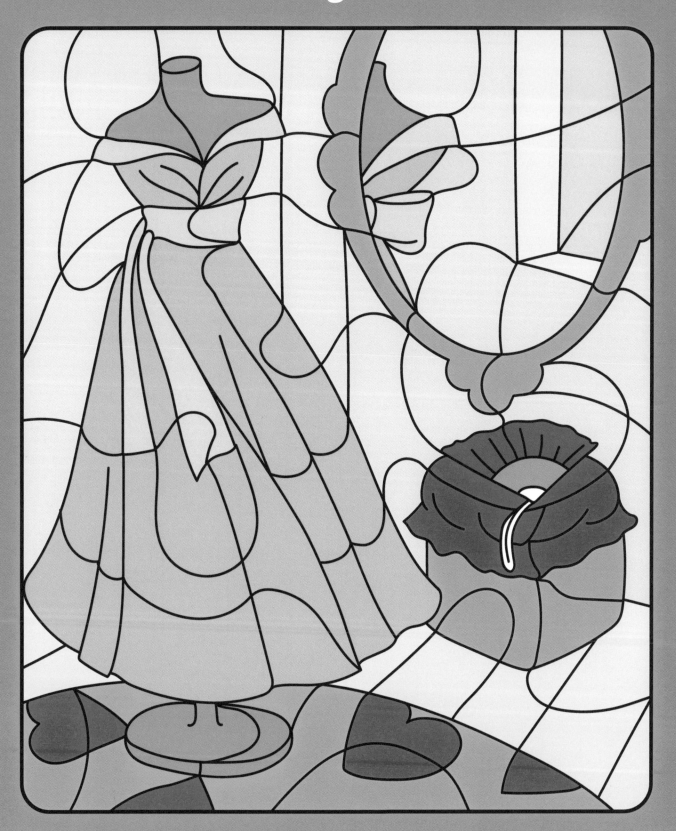

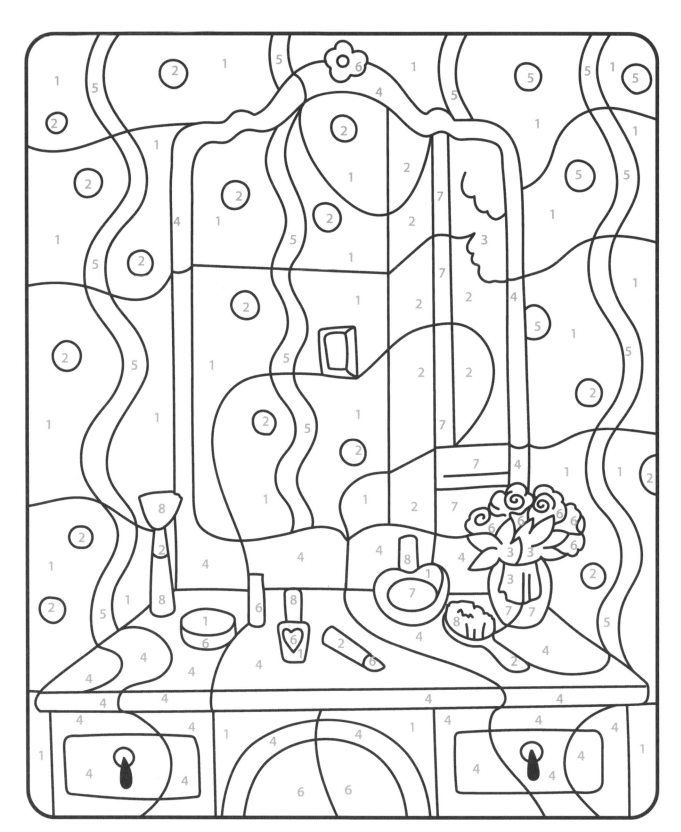

COLORING PAGES
Fashion girl world

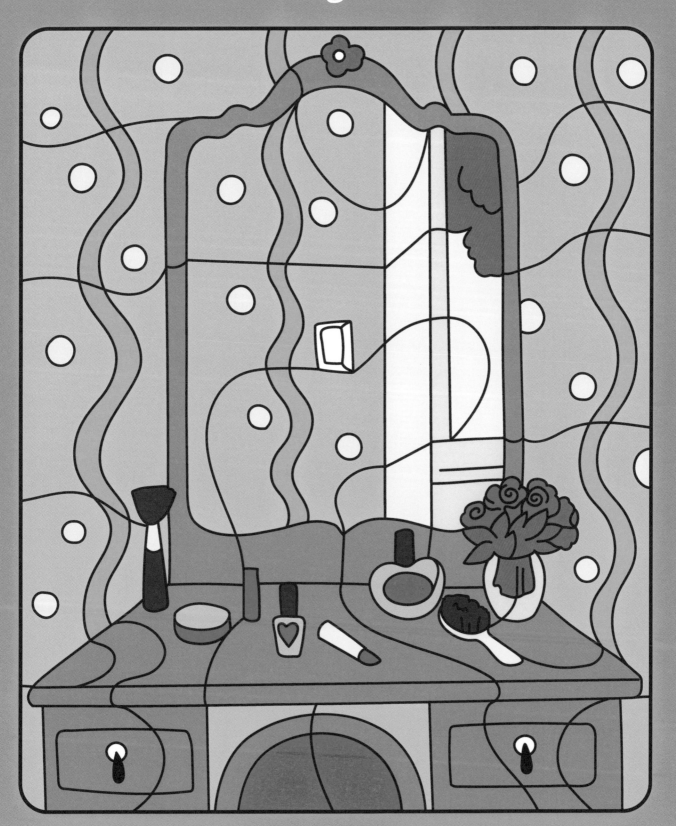

COLORING PAGES
Fashion girl world

 1
 2
 3
 4
 5
 6
 7
 8

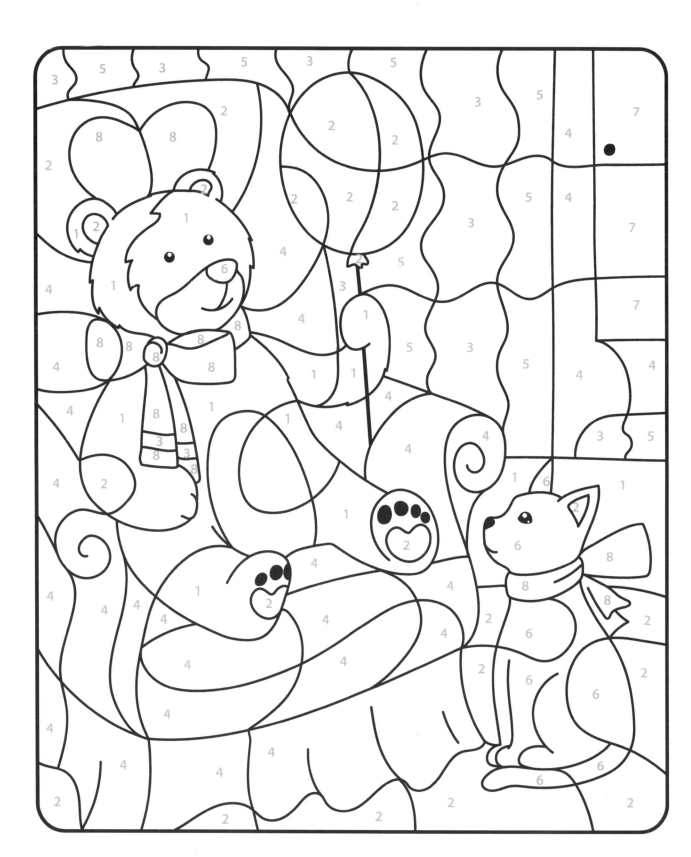

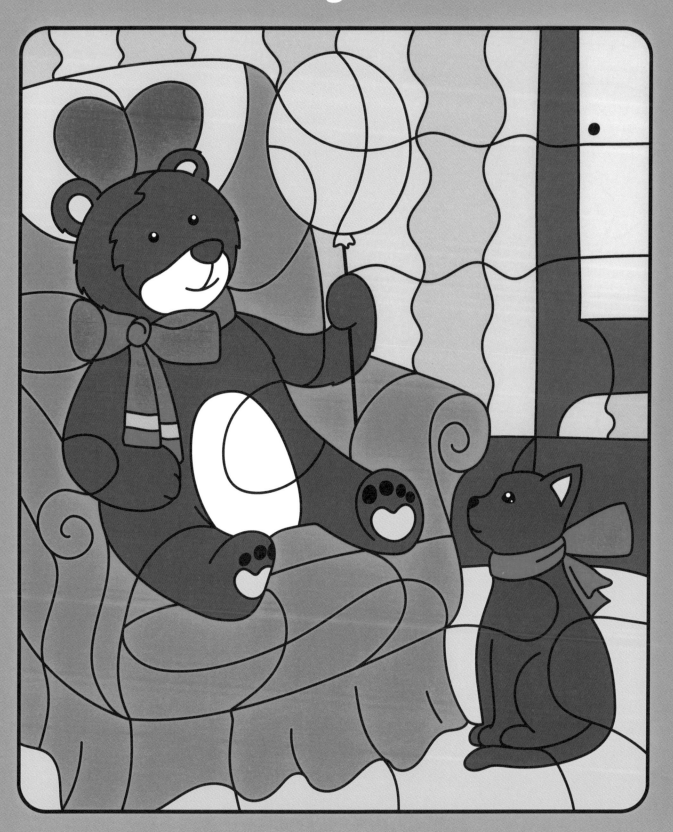

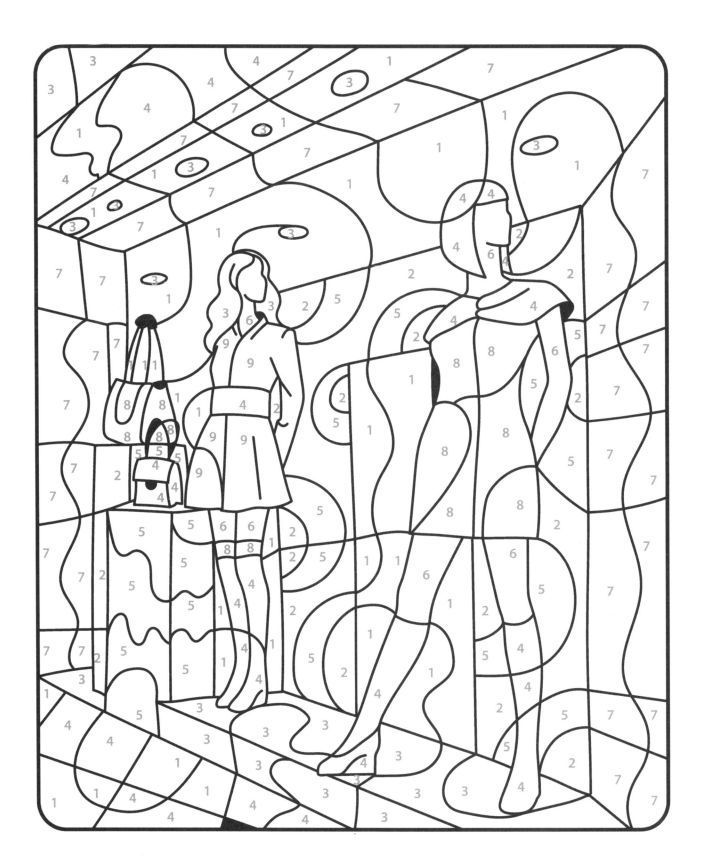

COLORING PAGES
Fashion girl world

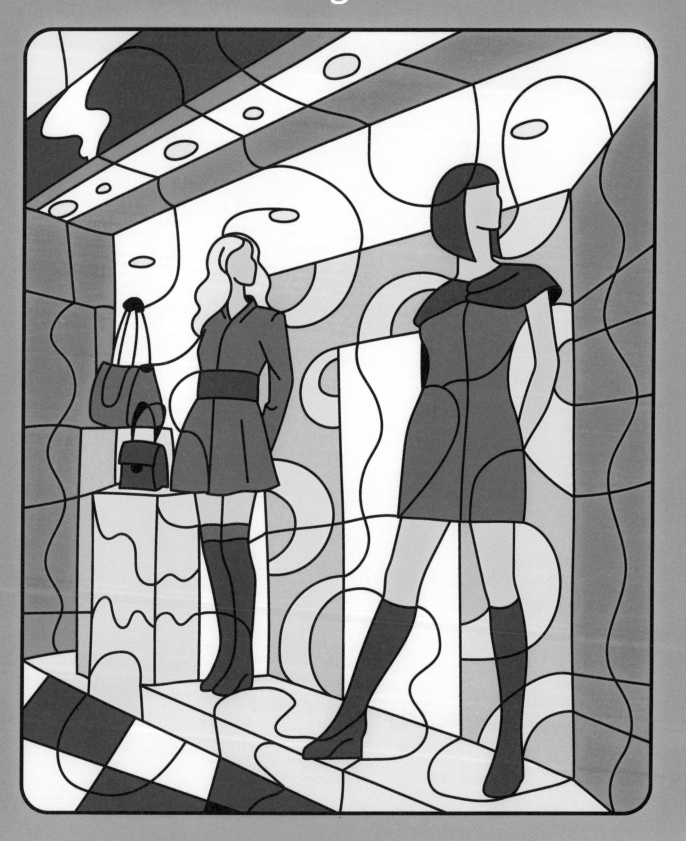

 1 2 3 4 5 6 7 8

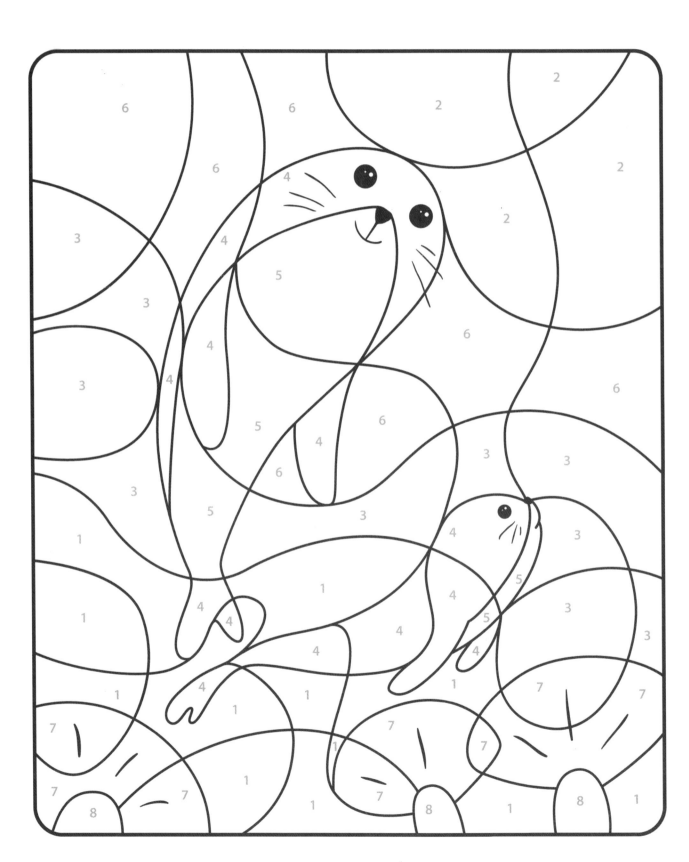

Underwater world

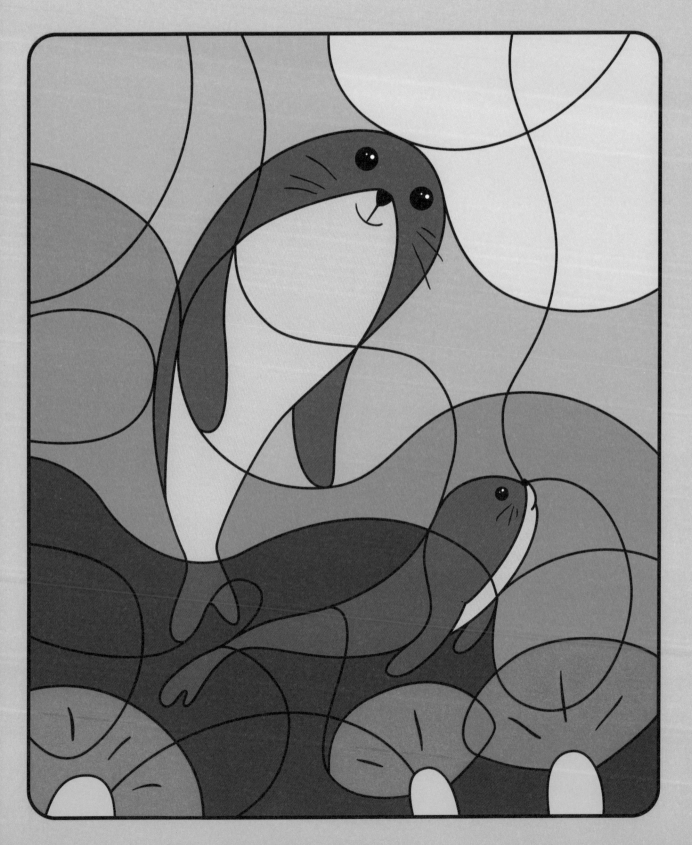

 1
 2
 3
 4
 5
 6
 7
 8

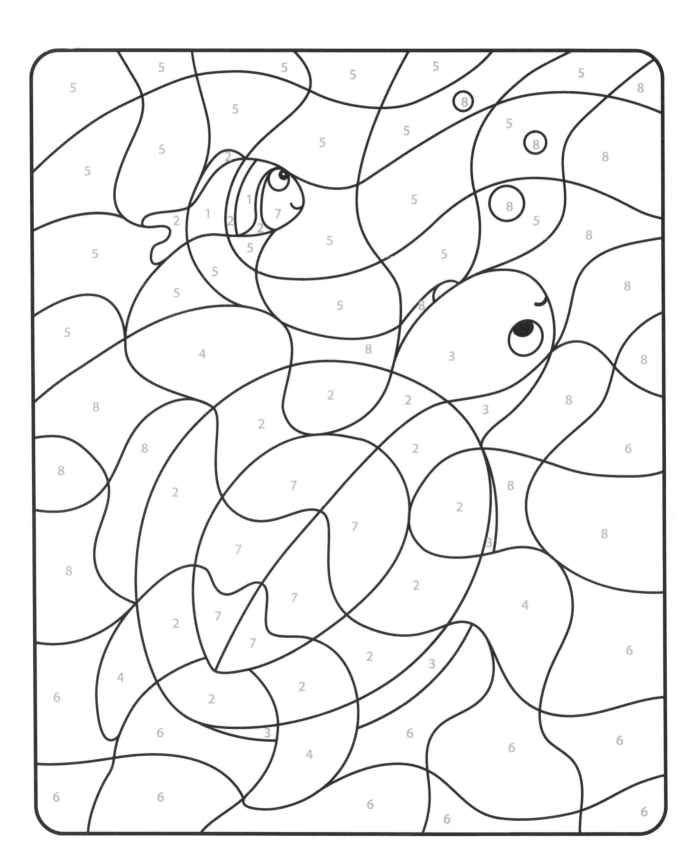

COLORING PAGES
Underwater world

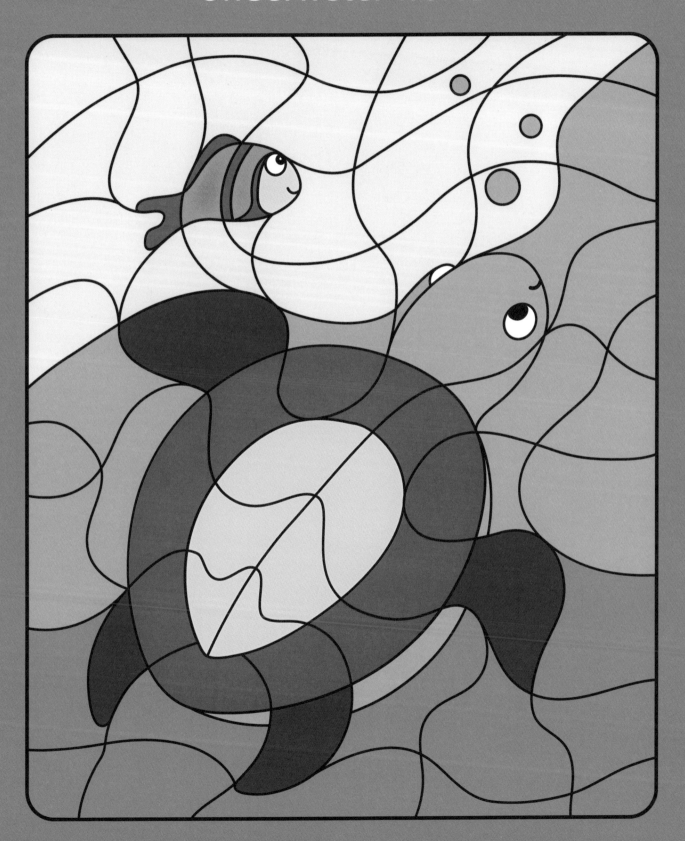

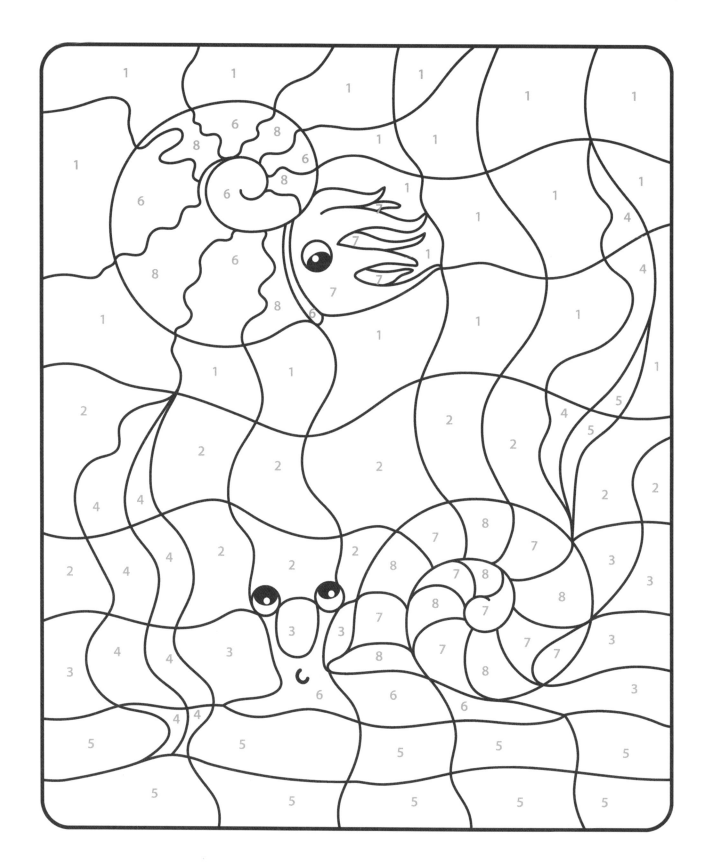

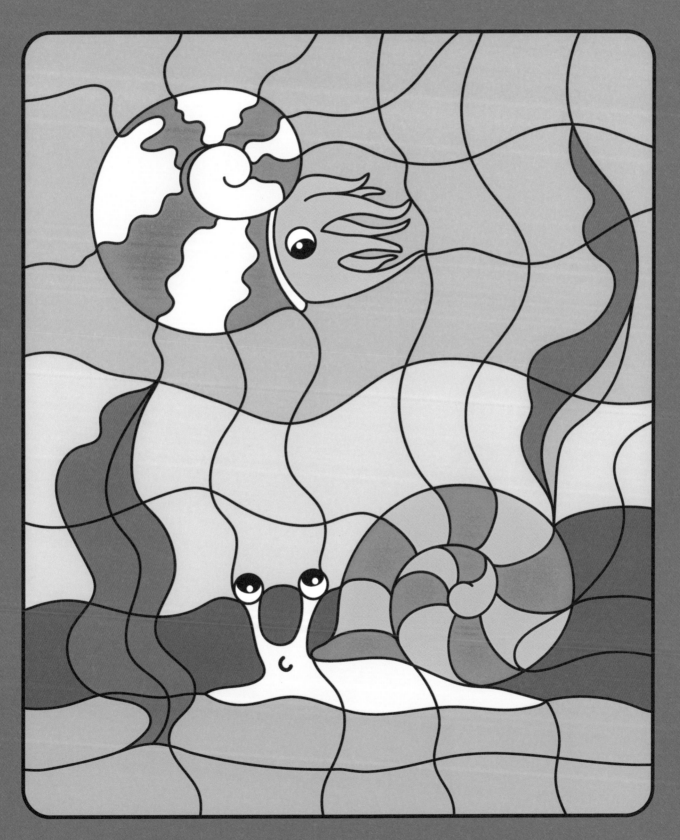

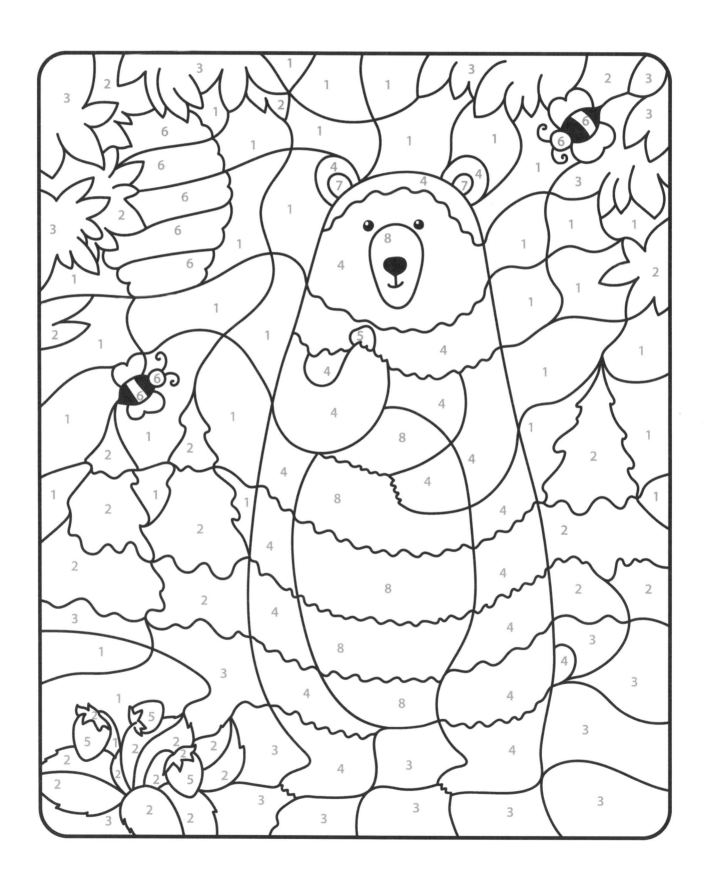

COLORING PAGES
Wood animals

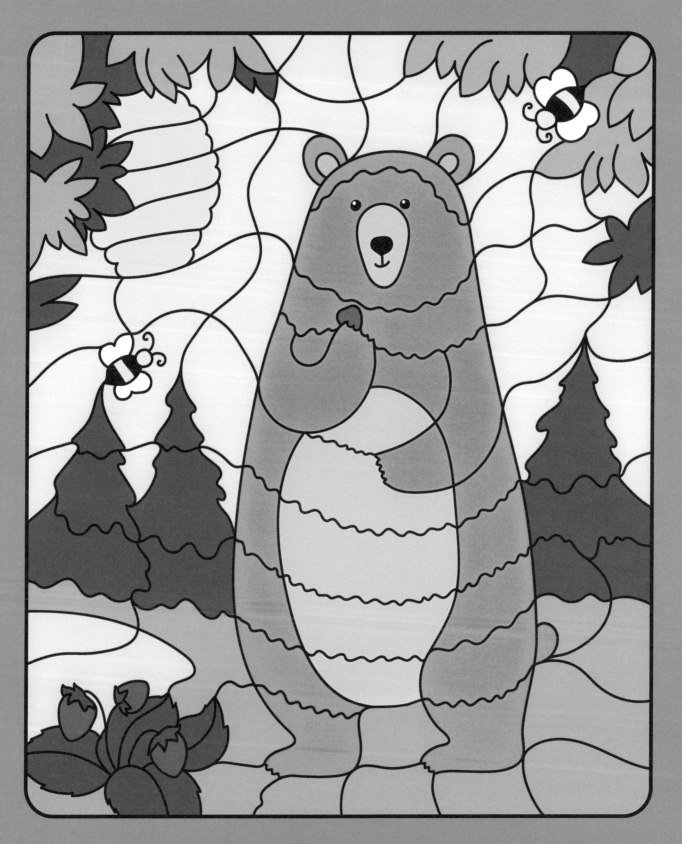

COLORING PAGES
Wood animals

COLORING PAGES
Wood animals

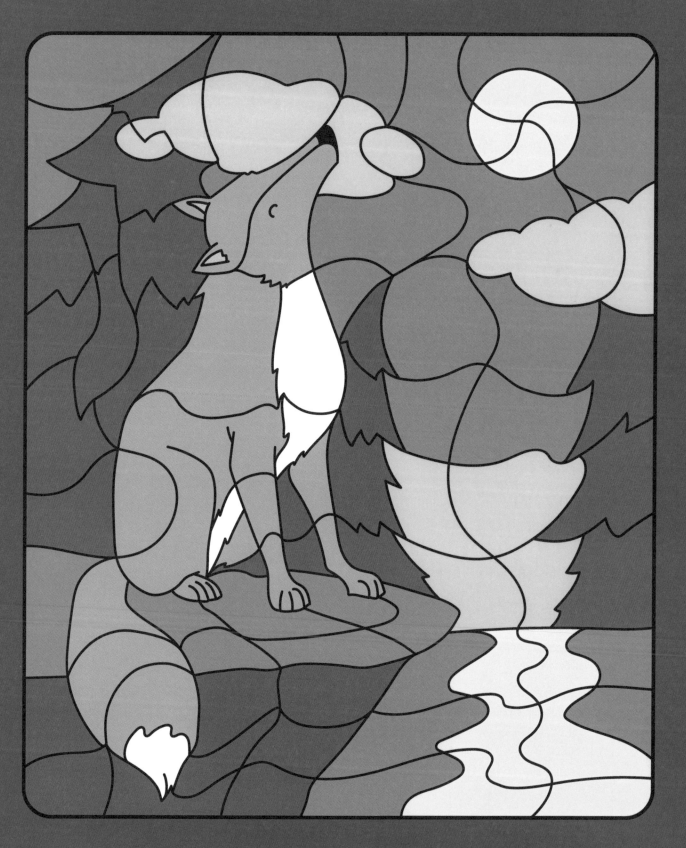

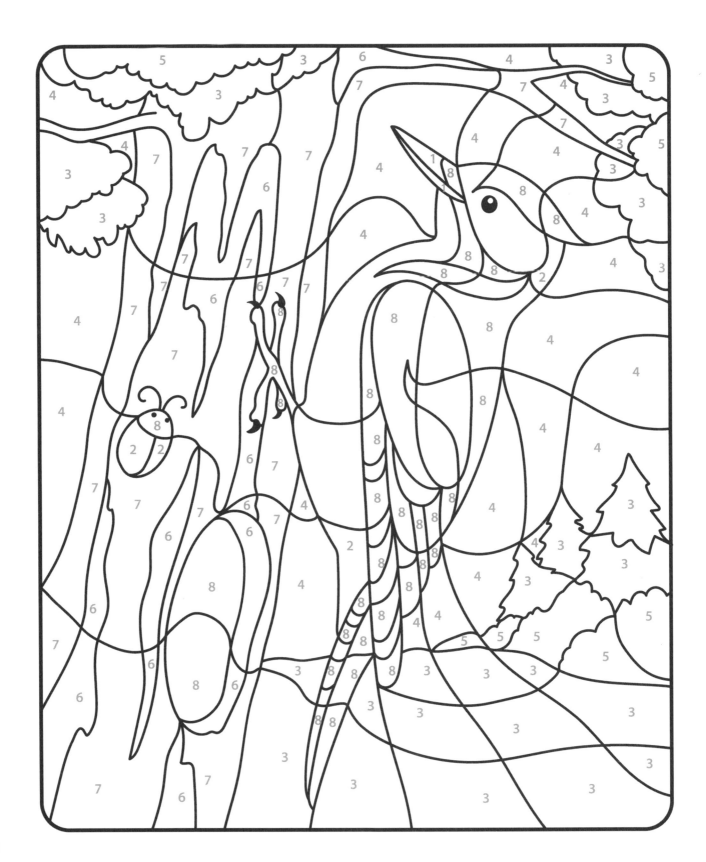

COLORING PAGES
Wood animals

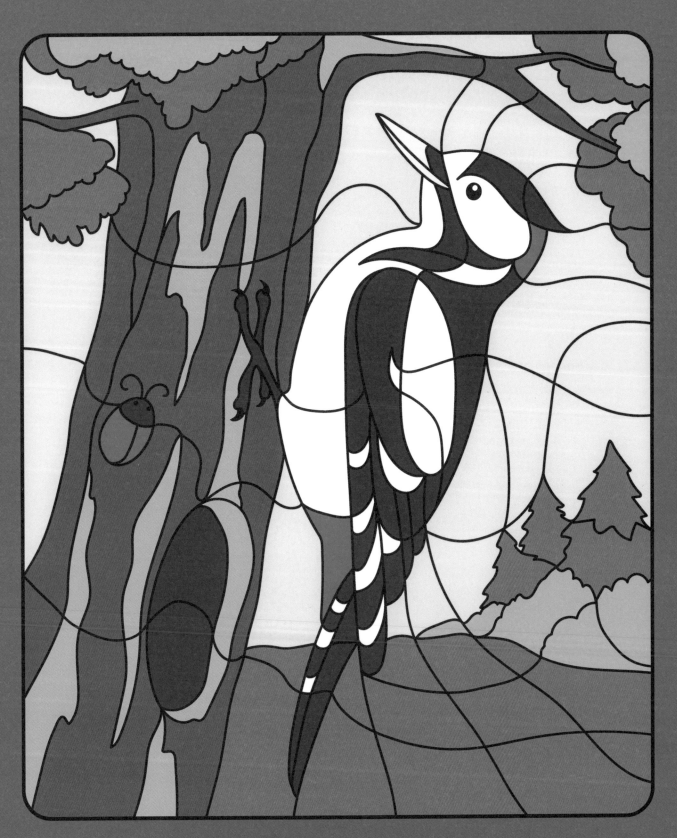

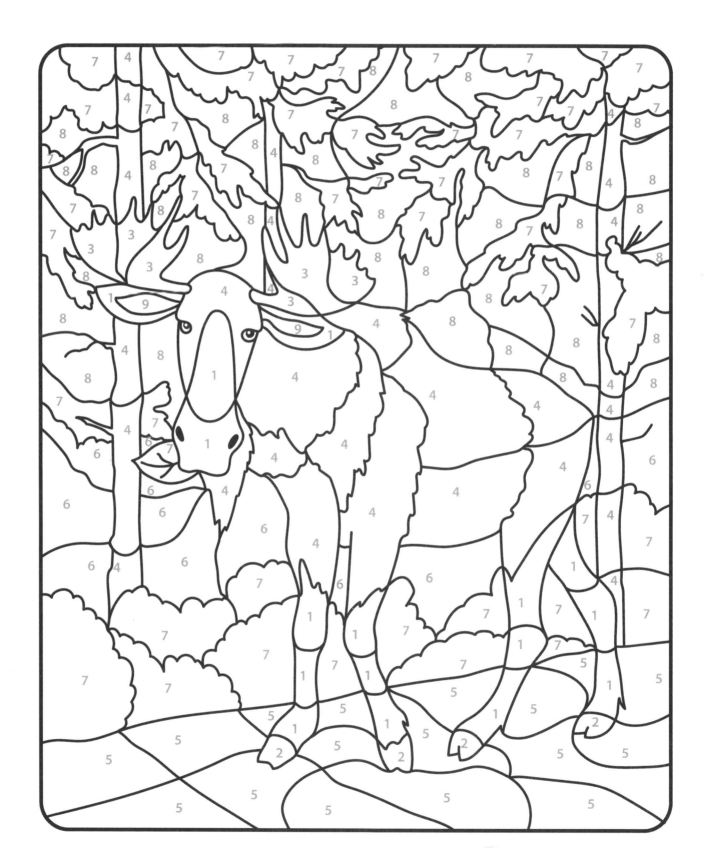

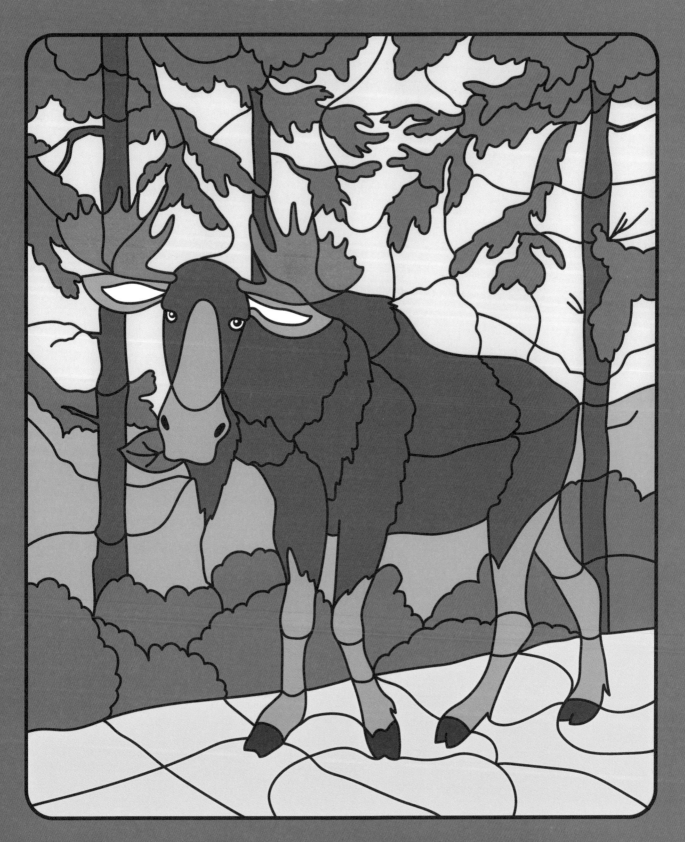

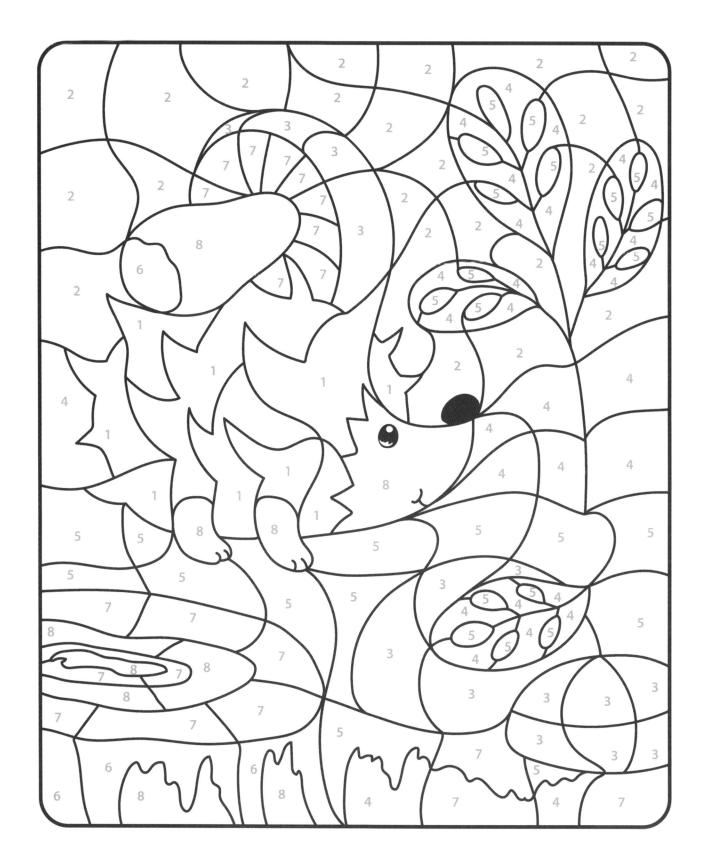

COLORING PAGES
Wood animals

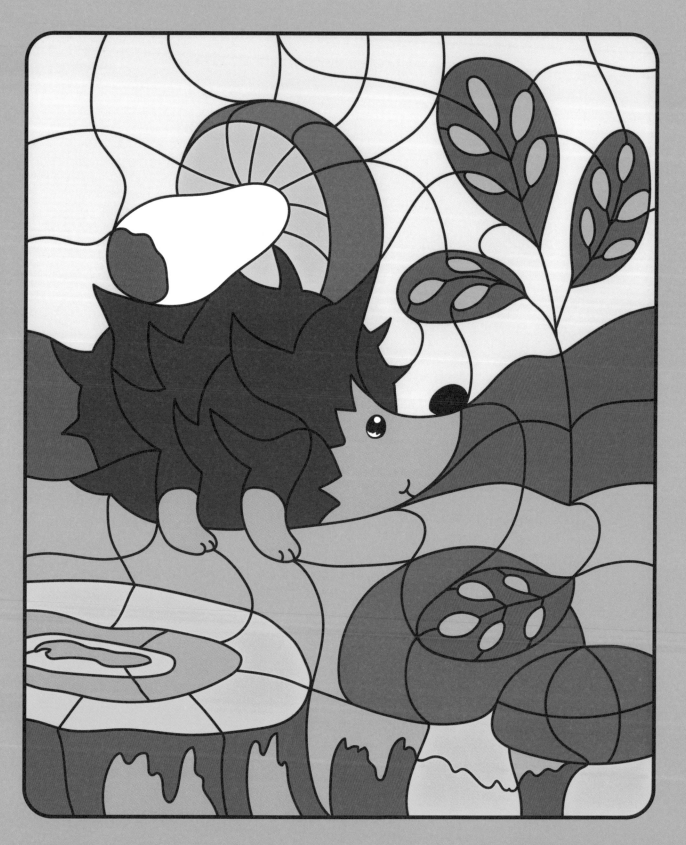

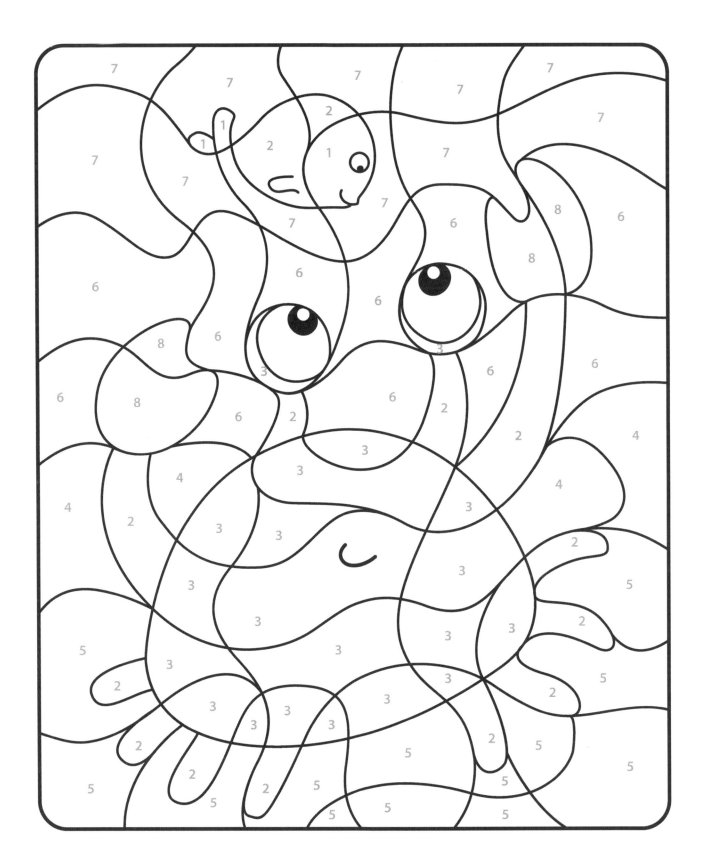

COLORING PAGES
Underwater world

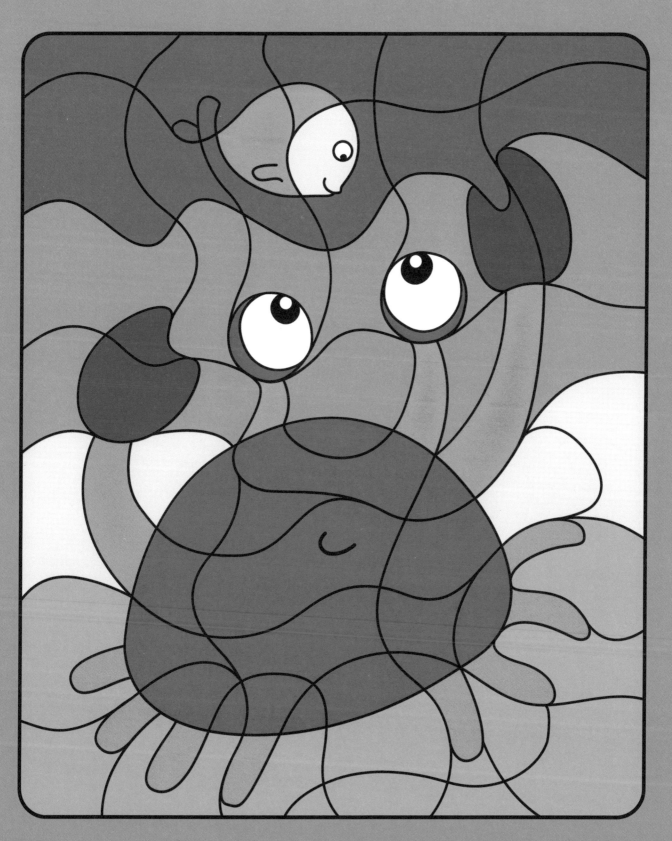

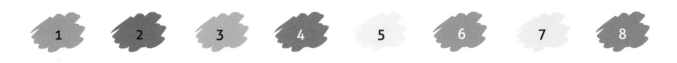

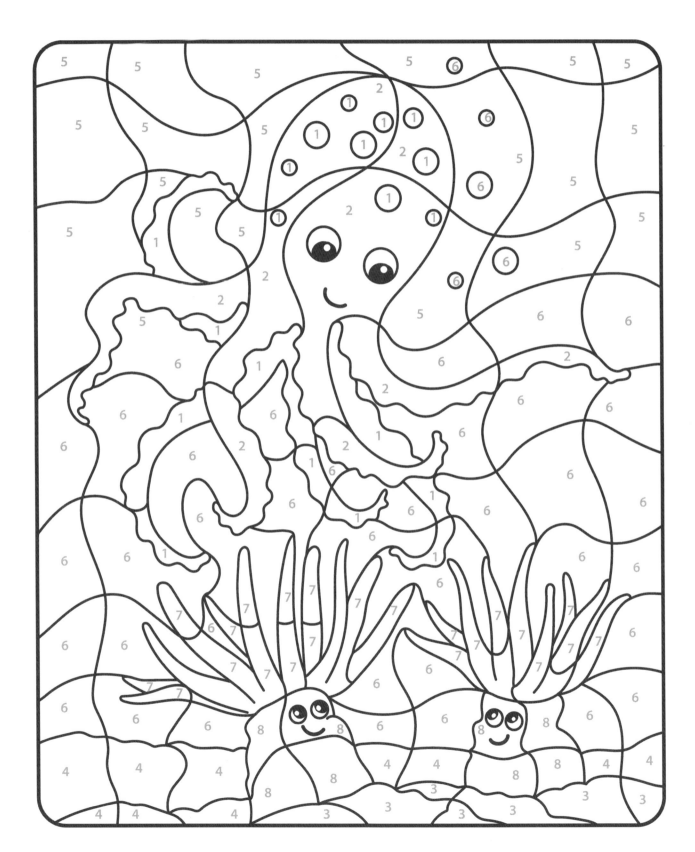

COLORING PAGES
Underwater world

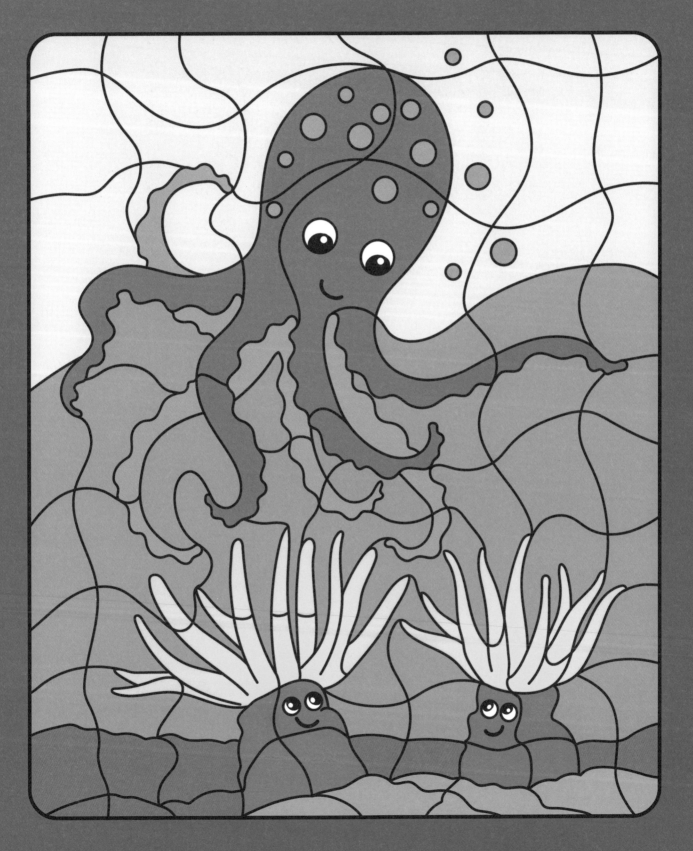

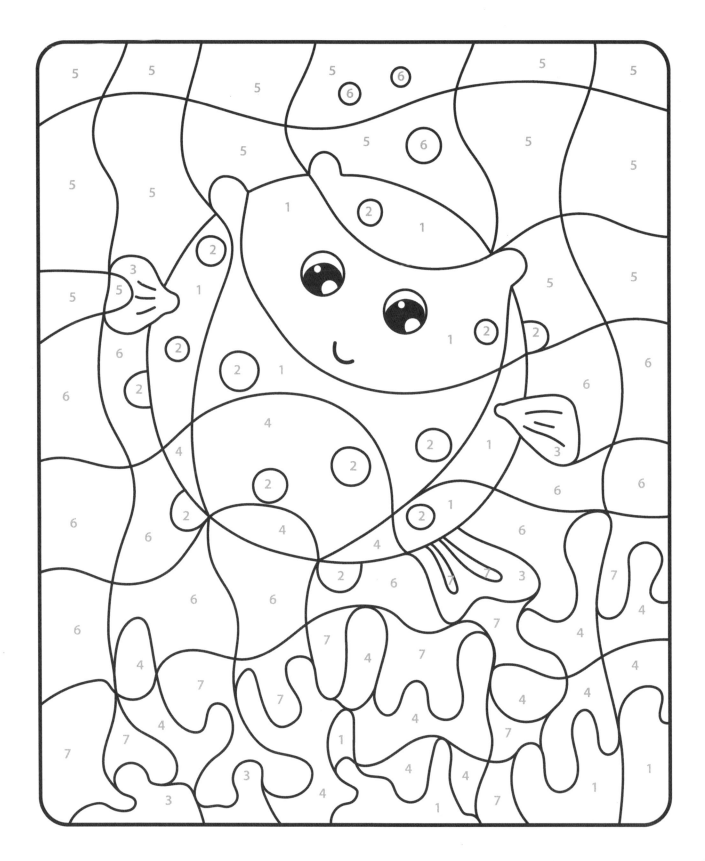

COLORING PAGES
Underwater world

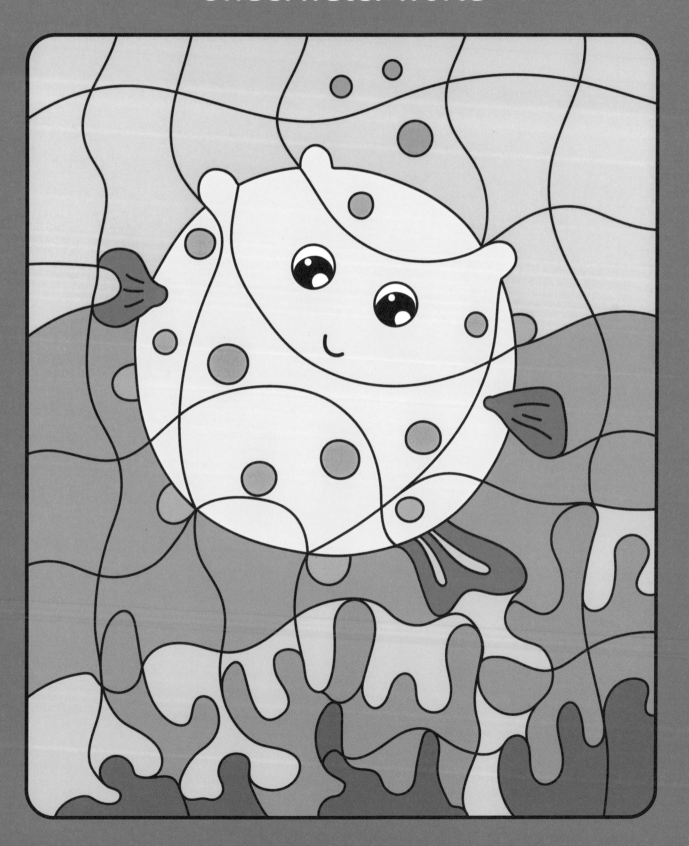

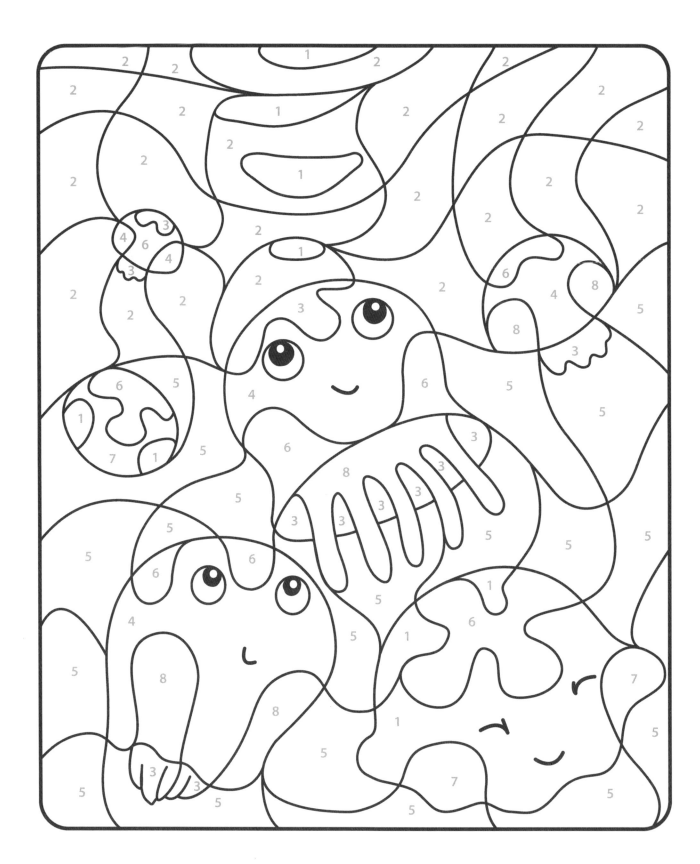

COLORING PAGES
Underwater world

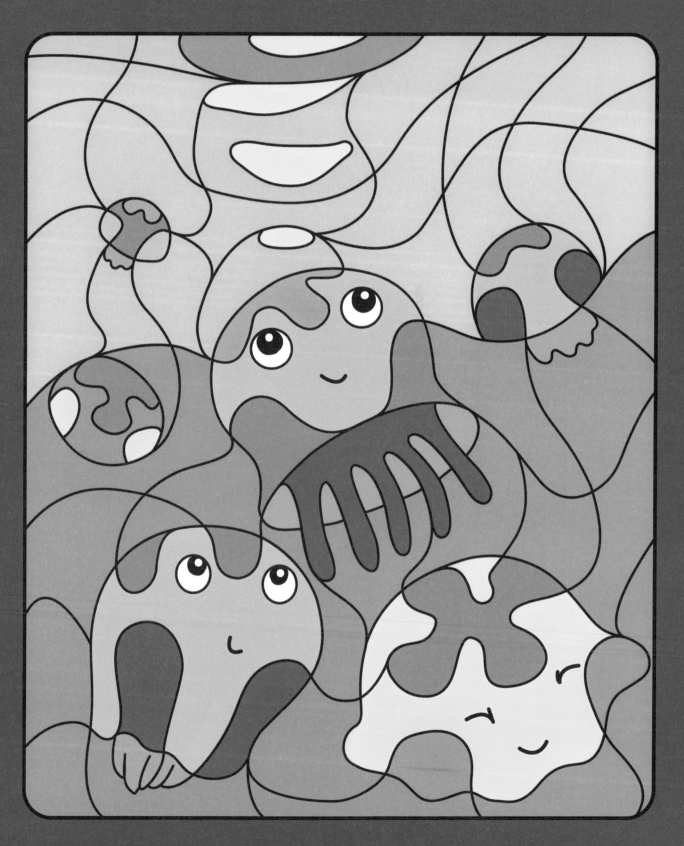

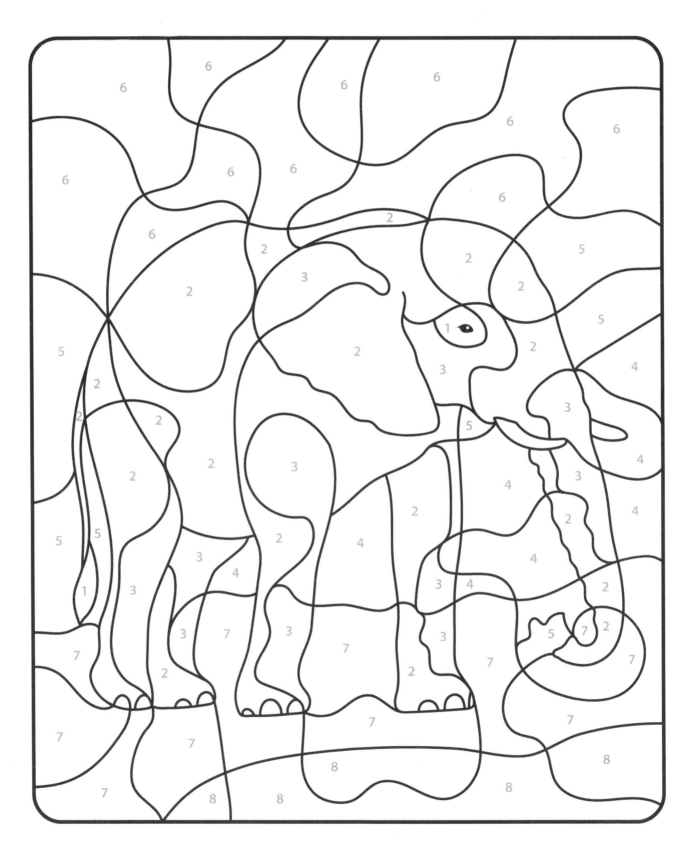

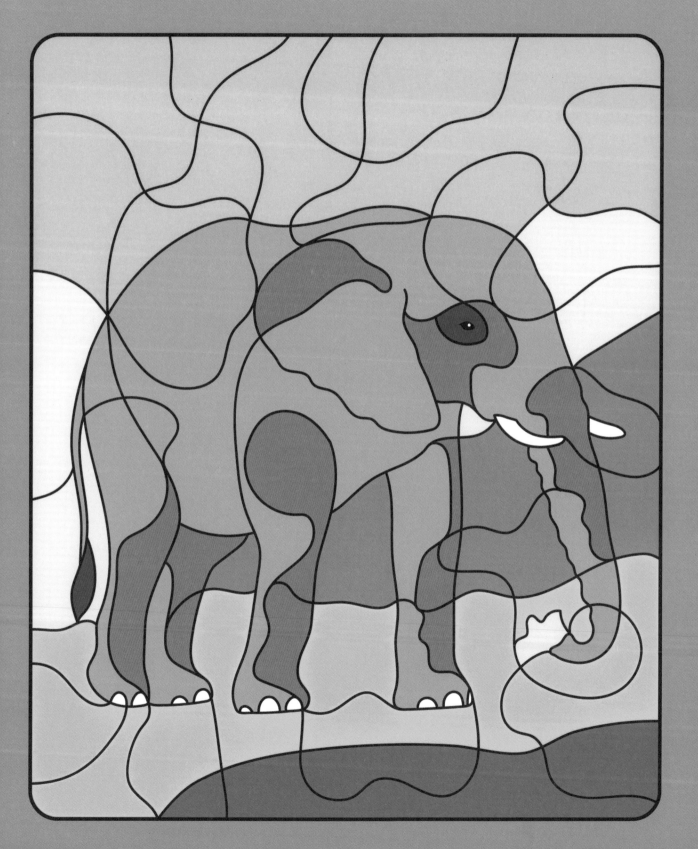

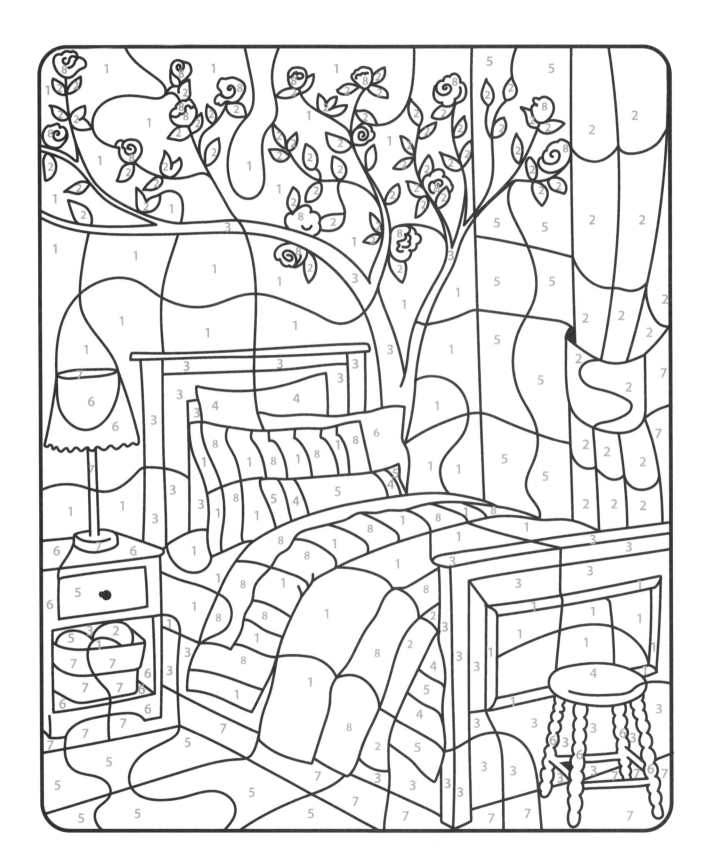

COLORING PAGES
Fashion girl world

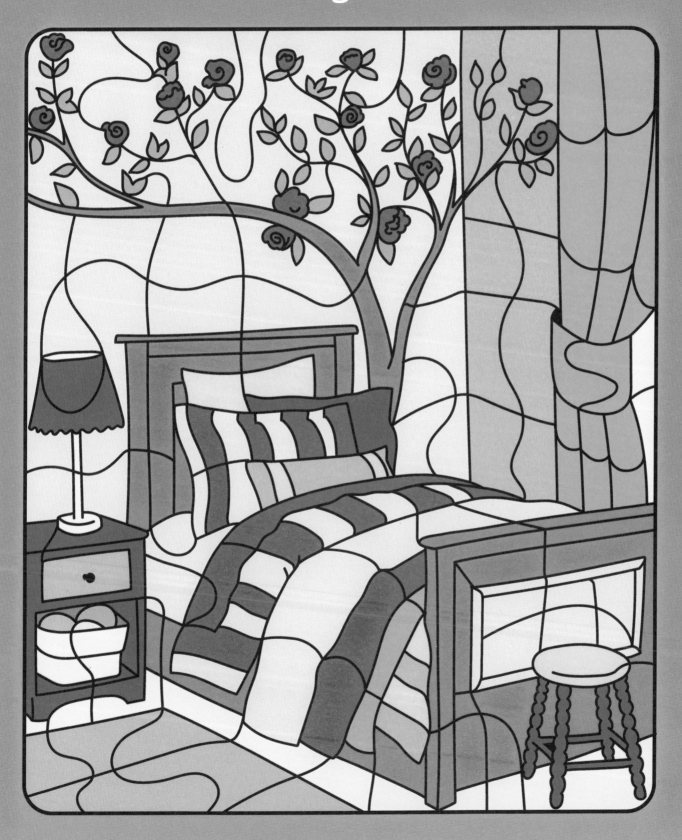

Fashion girl world

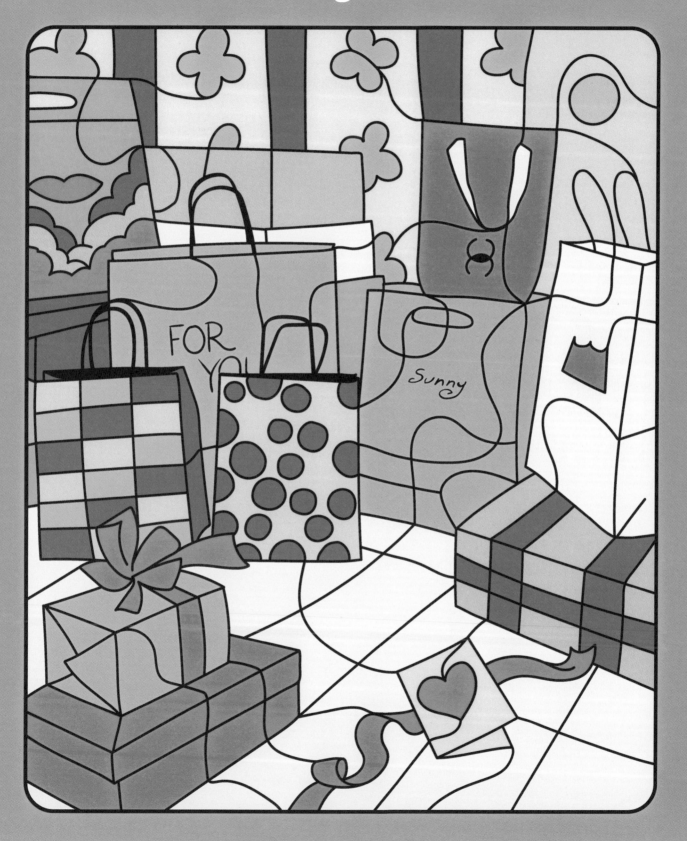

 1
 2
 3
 4
 5
 6
 7
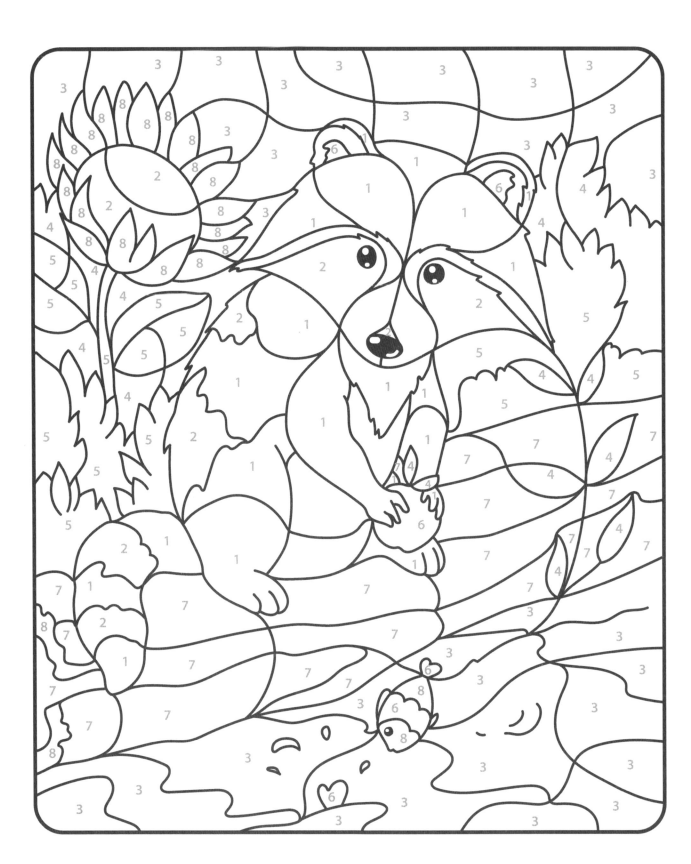 8

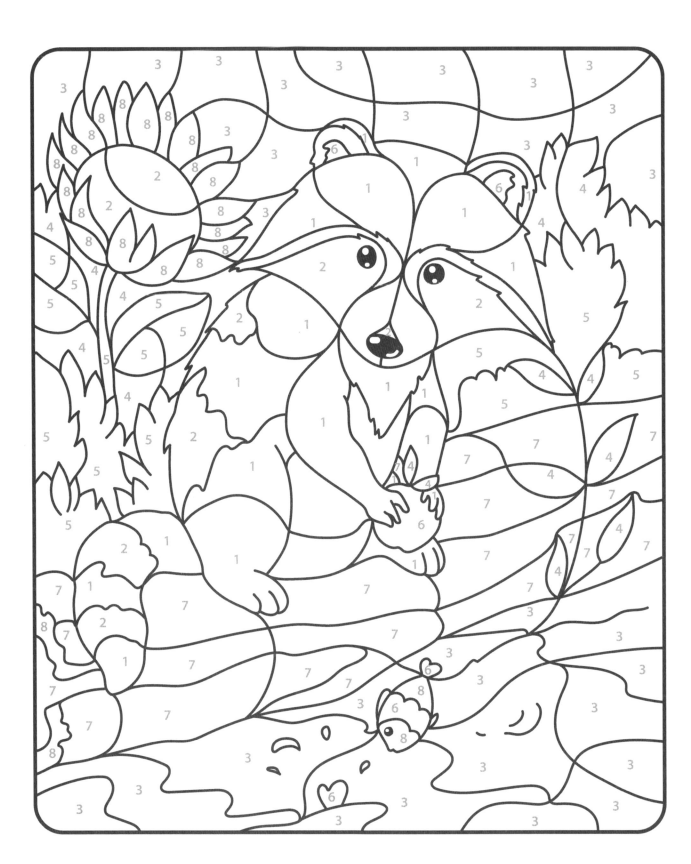

COLORING PAGES
Wood animals

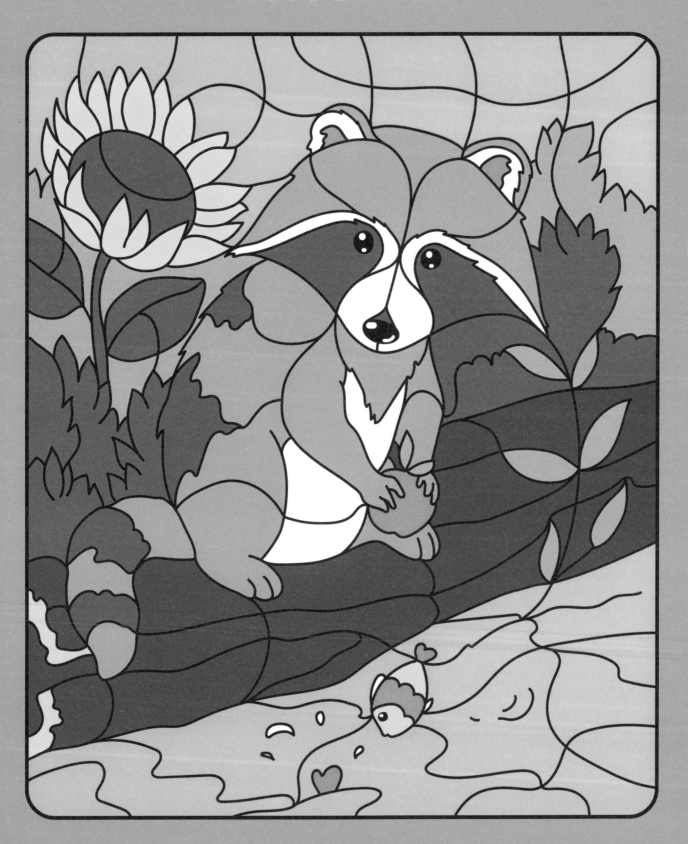

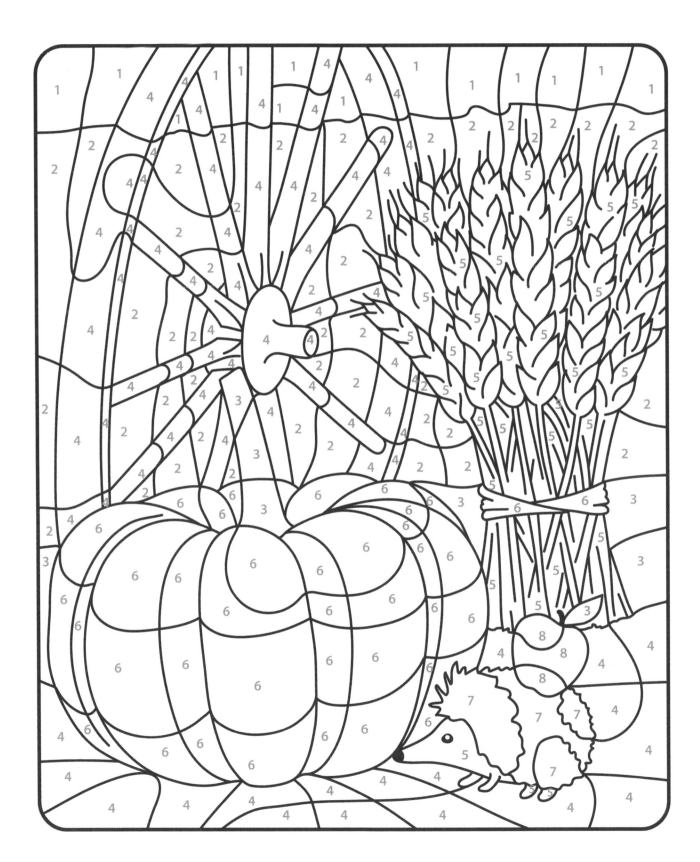

COLORING PAGES
Seasons

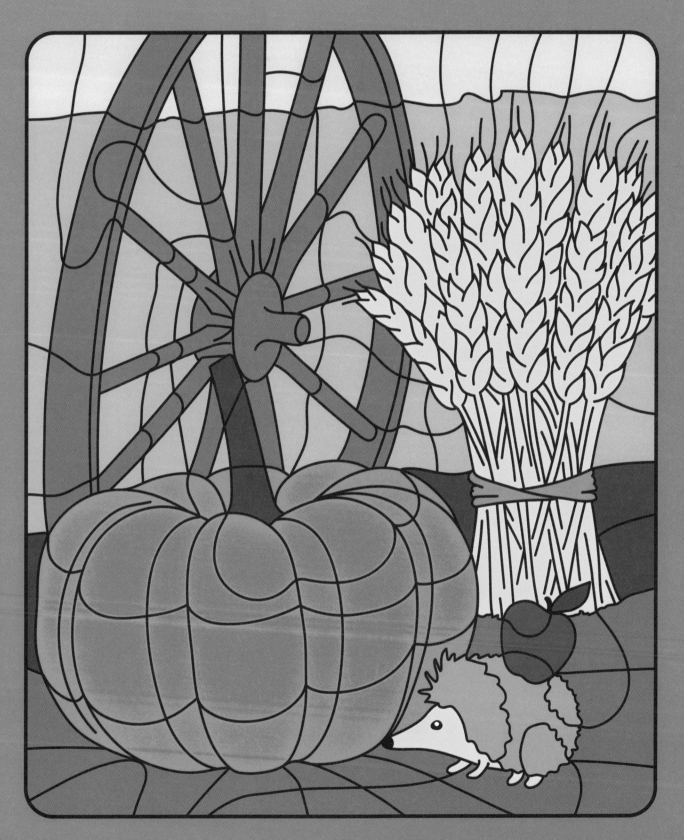

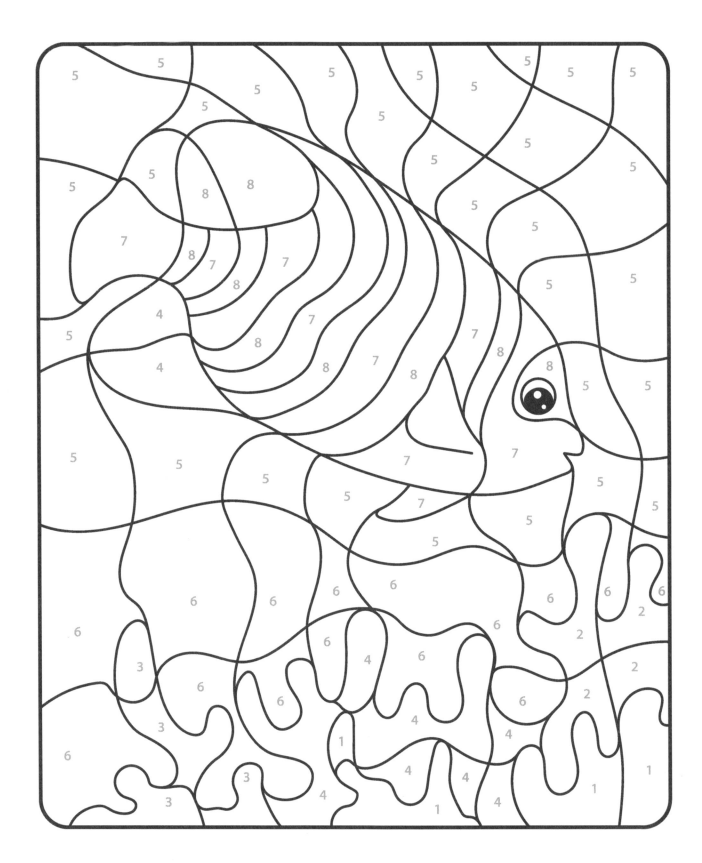

COLORING PAGES
Underwater world

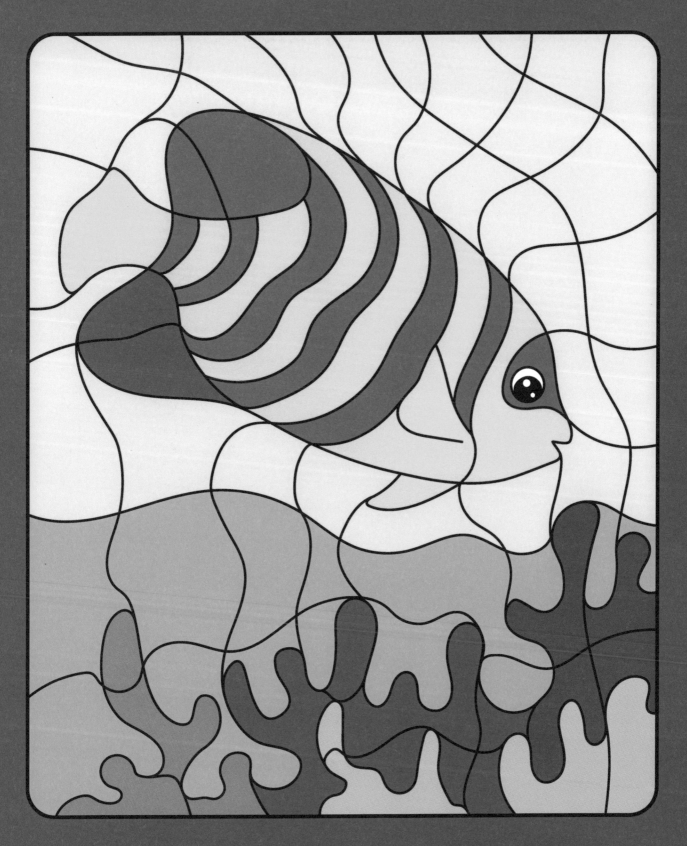

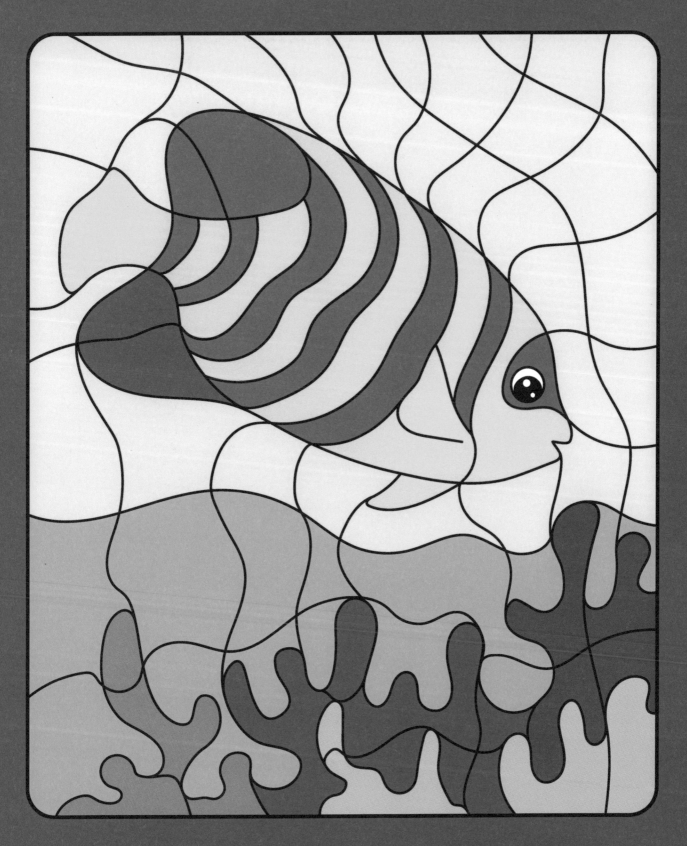

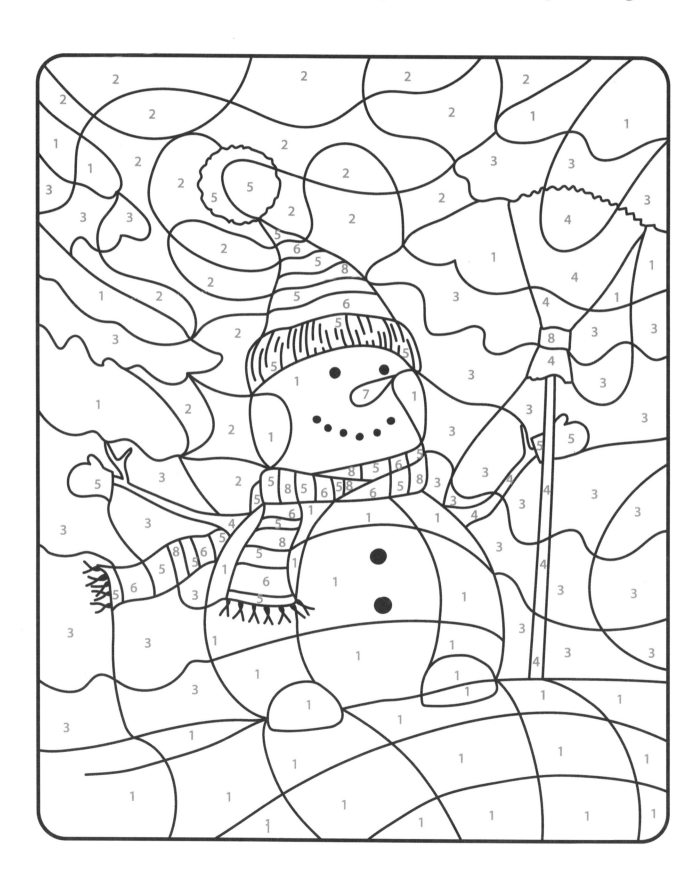

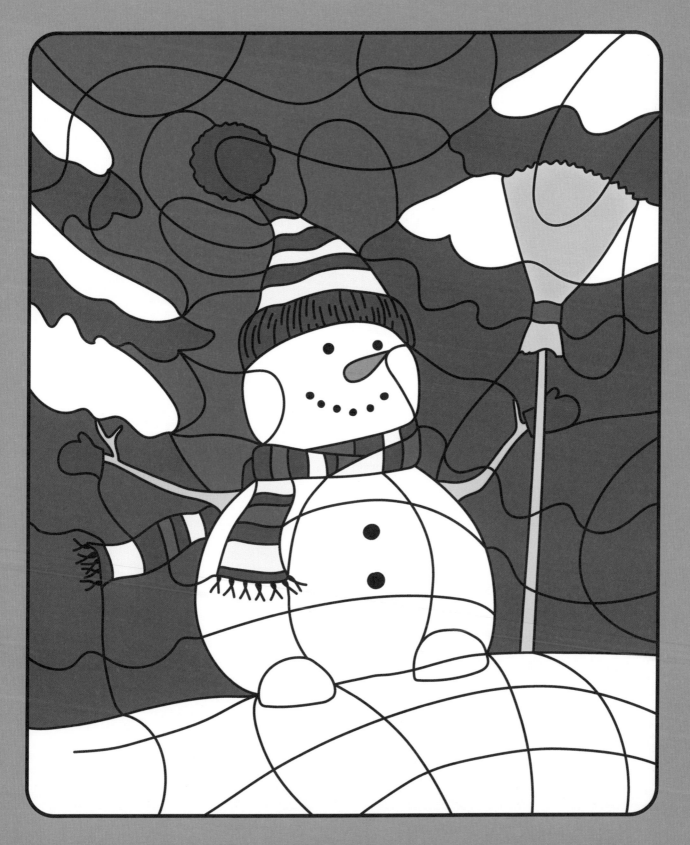

 1
 2
3
 4
 5
 6
 7
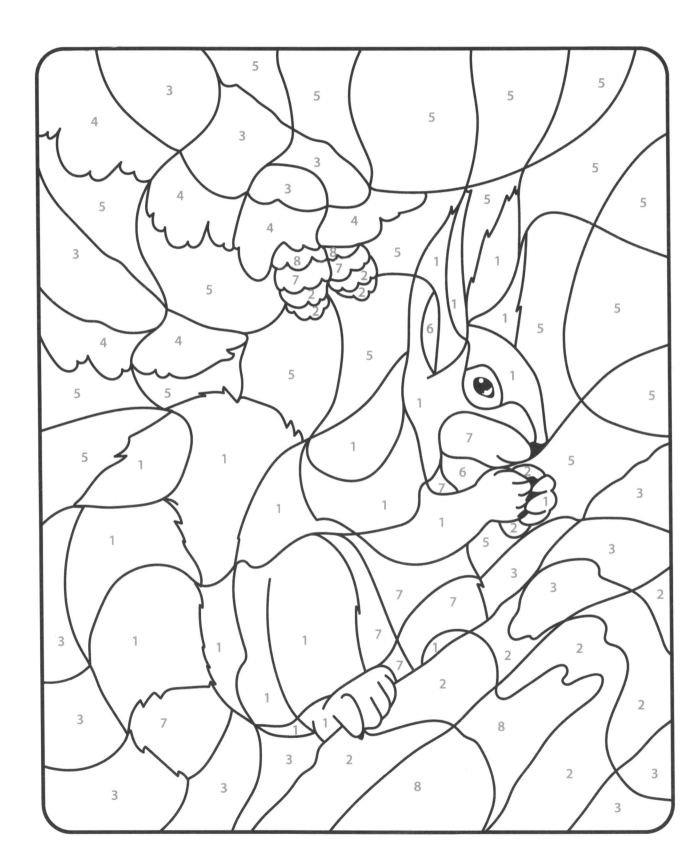 8

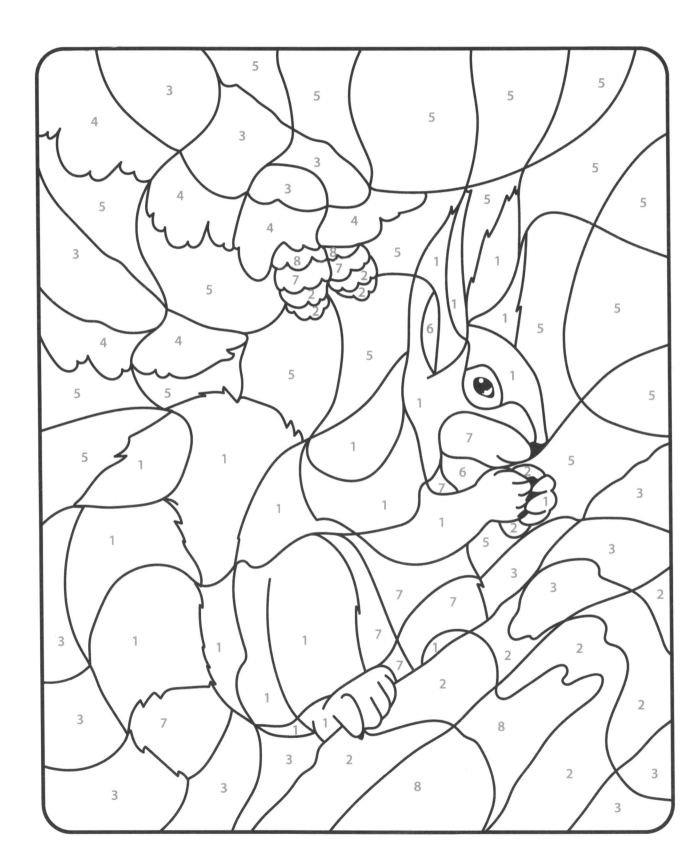

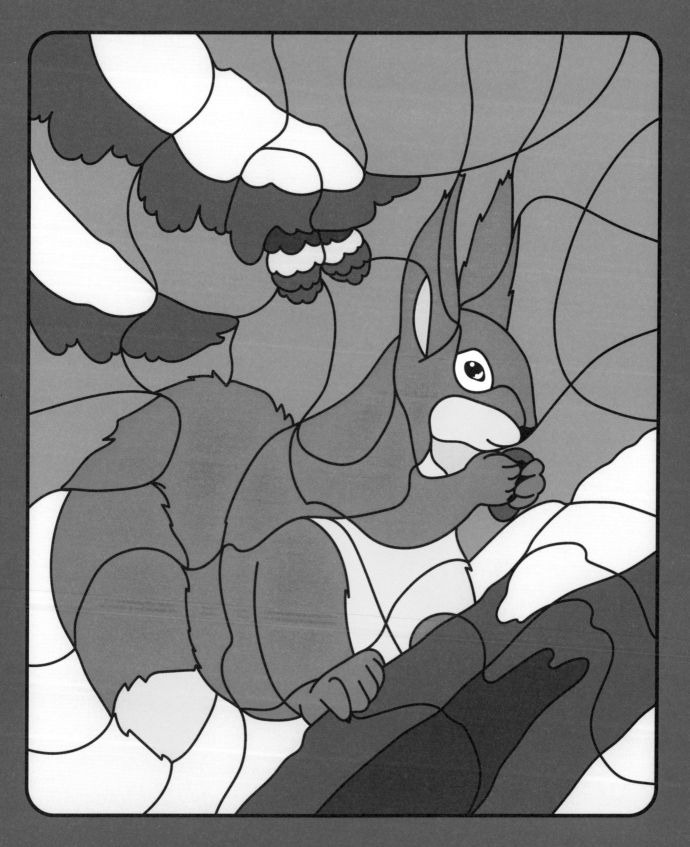

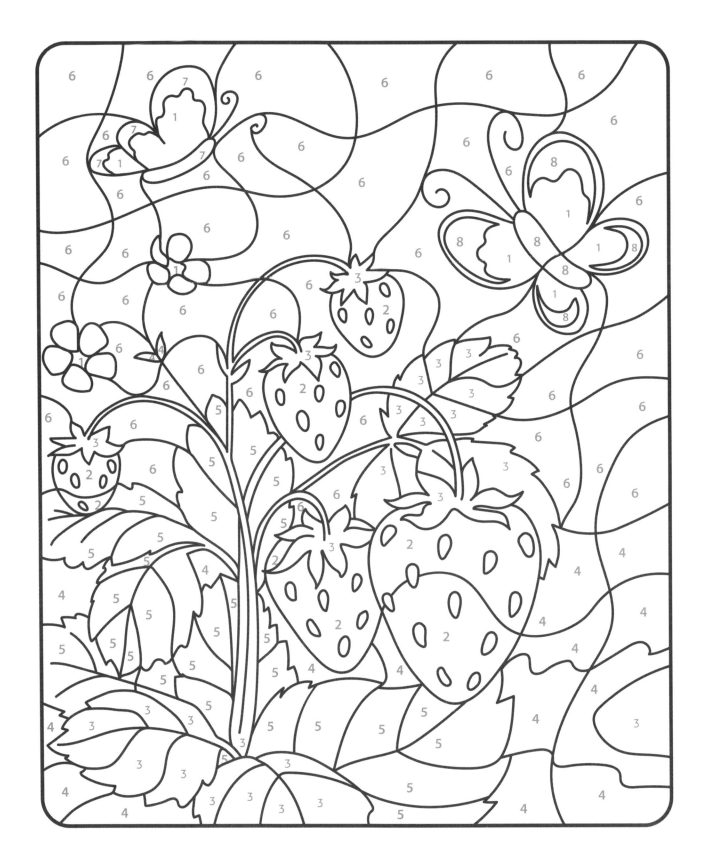

COLORING PAGES
Seasons

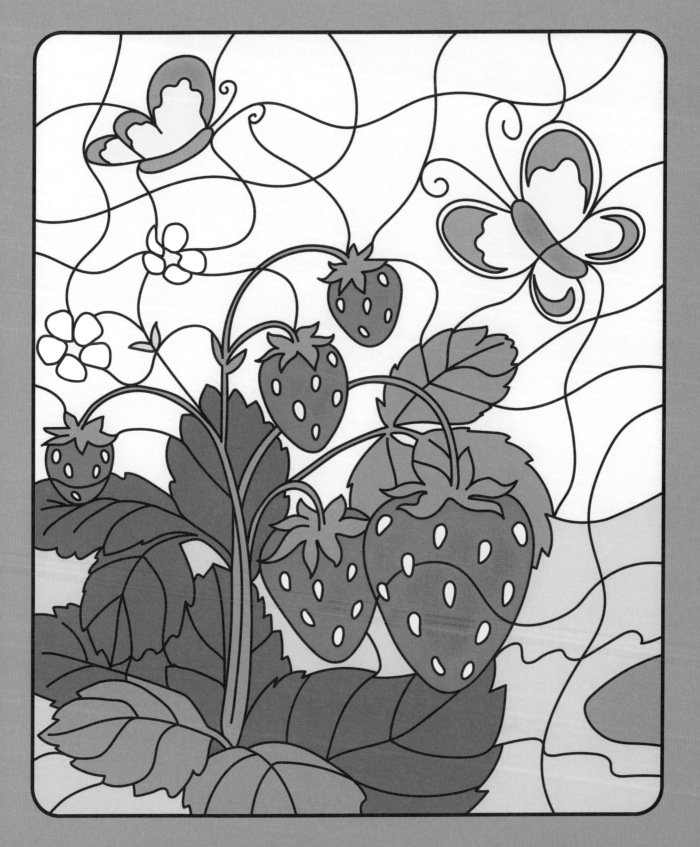

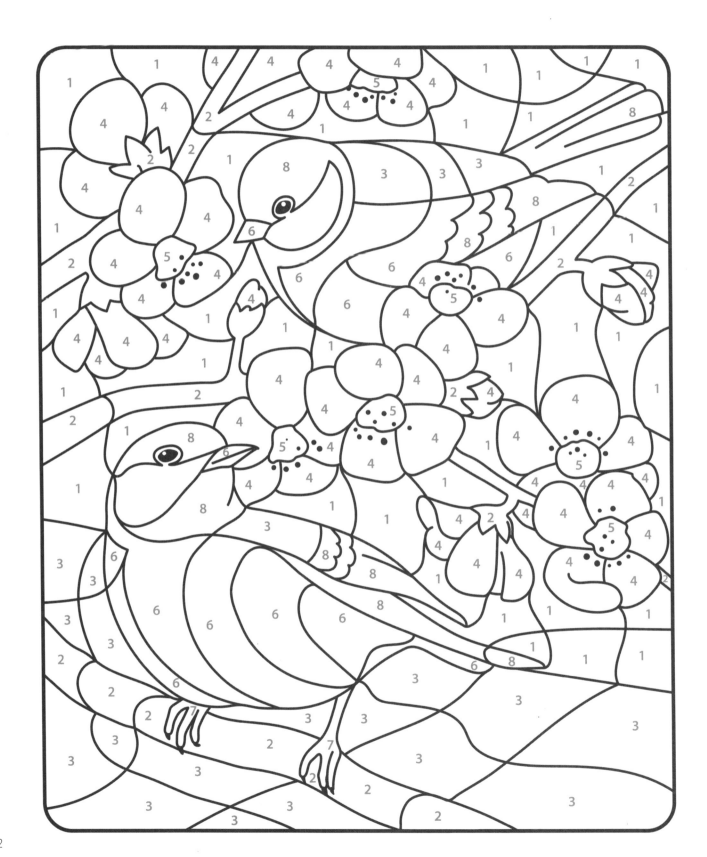

COLORING PAGES
Seasons

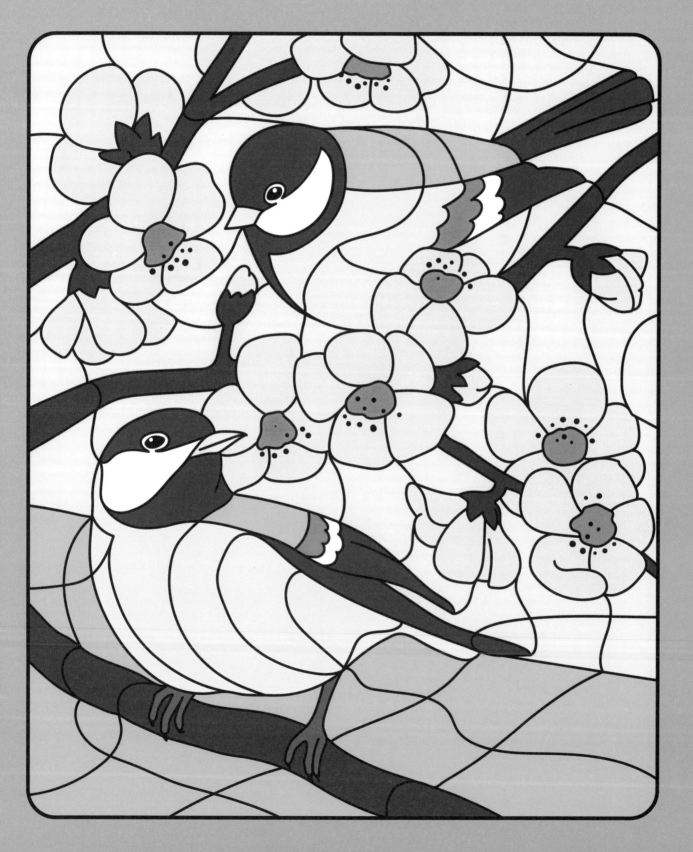

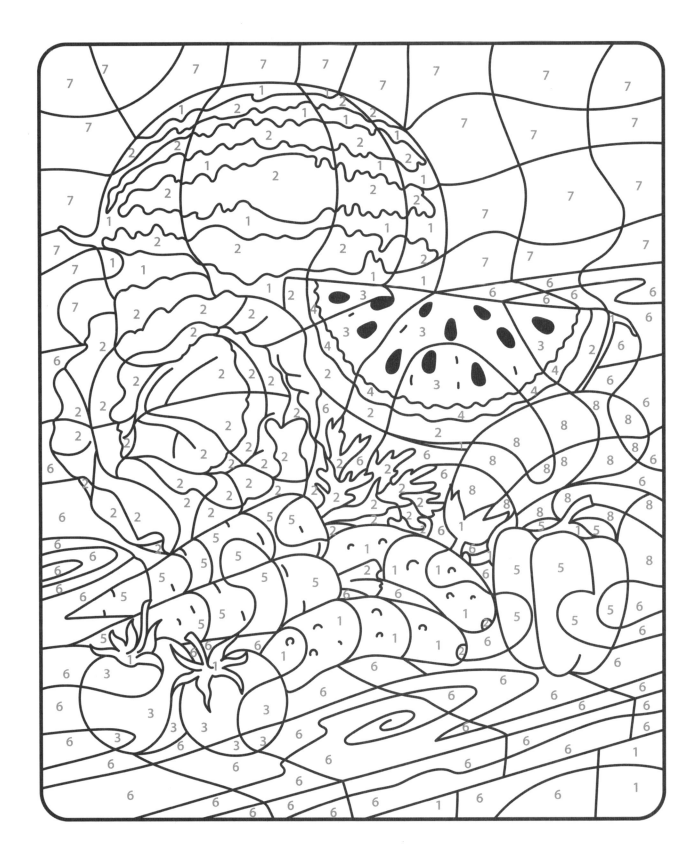

COLORING PAGES
Seasons

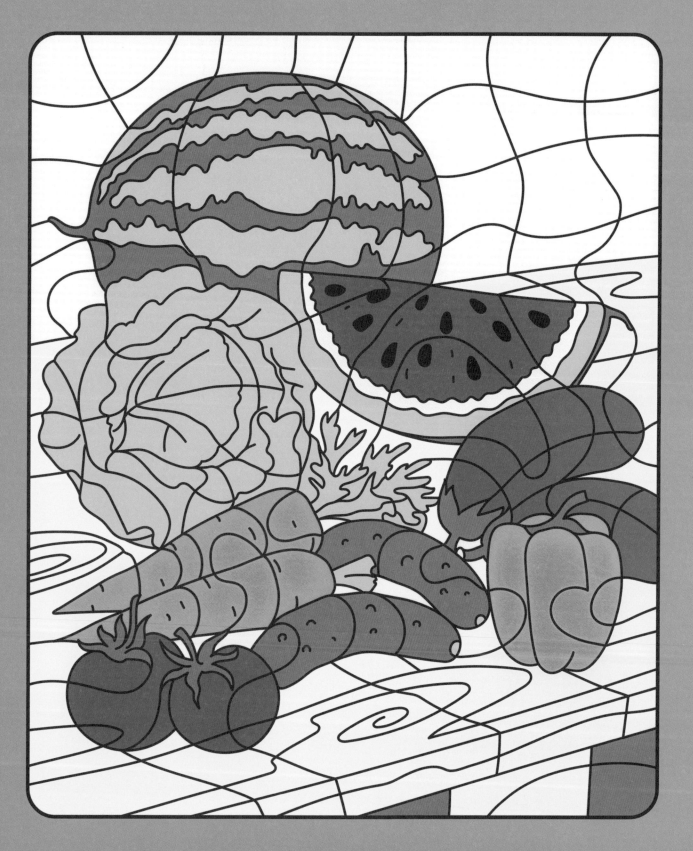

 1 2 3 4 5 6 7 8

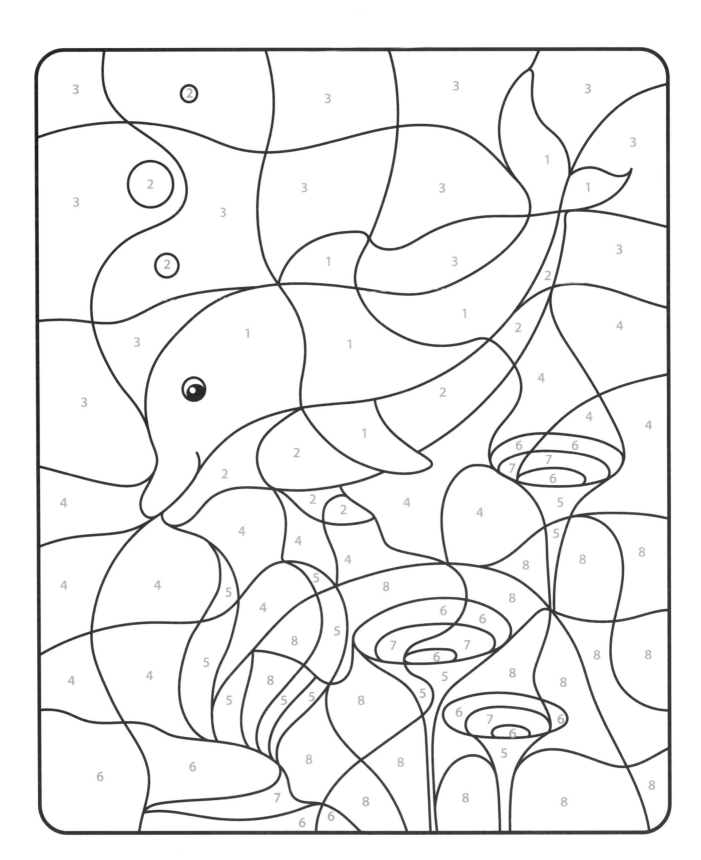

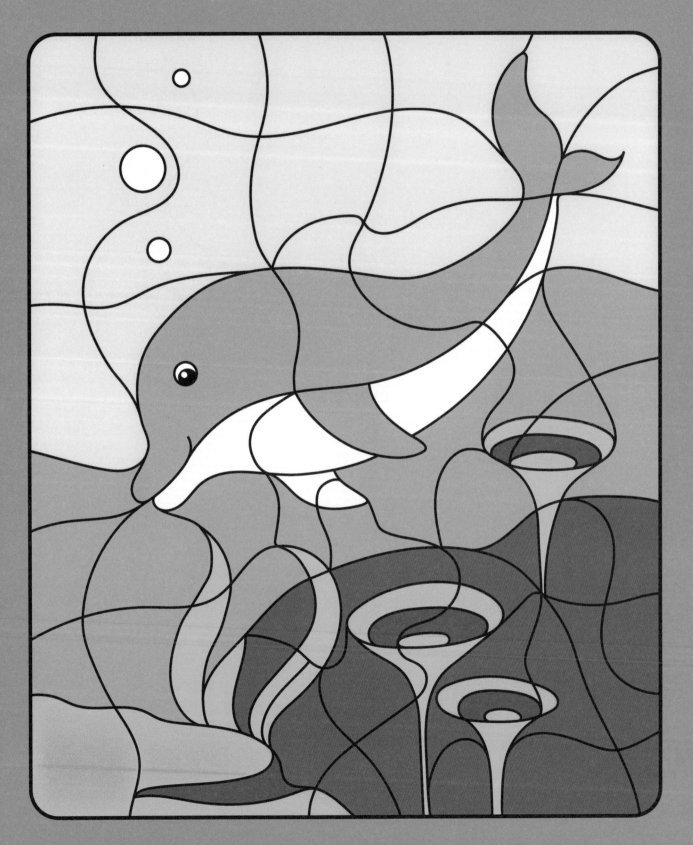

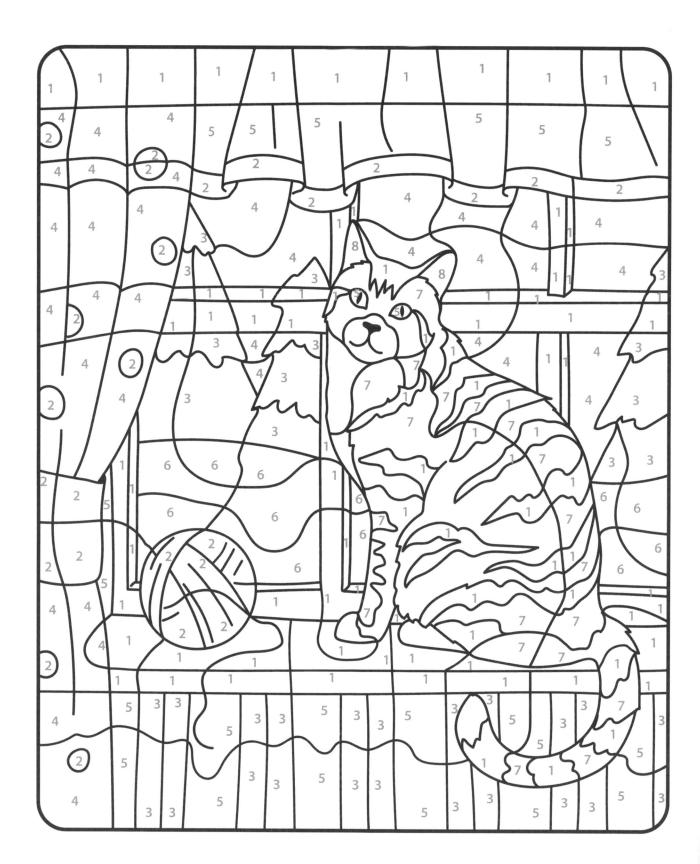

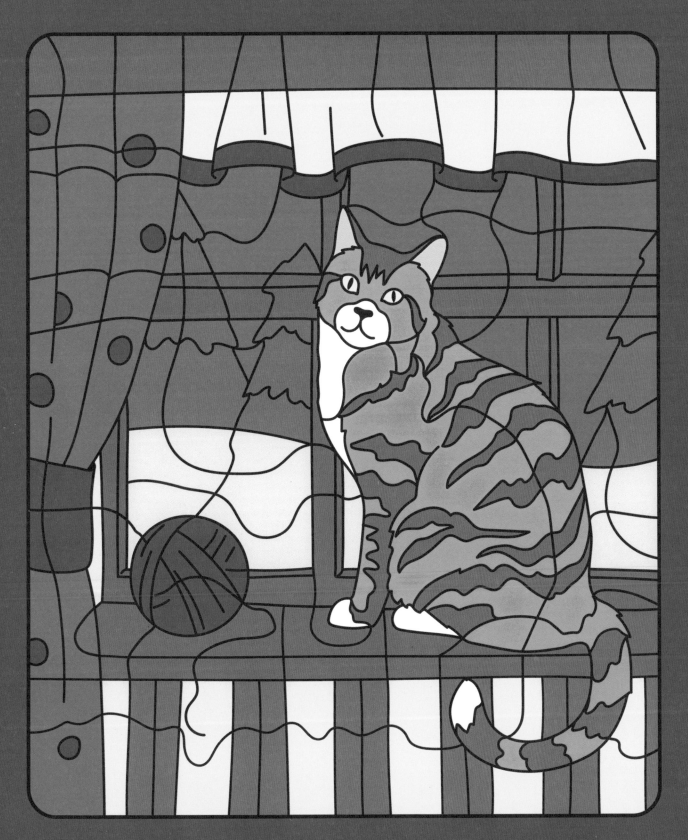

소풍

2018년 12월 26일 초판 1쇄 인쇄
2018년 12월 29일 초판 1쇄 발행

기획 윤필수
펴낸이 마복남 | 펴낸곳 버들미디어 | 등록 제 10-1422호
주소 서울시 은평구 신사동 18-16
전화 (02)338-6165 | 팩스 (02)352-5707
E-mail : bba666@naver.com

ISBN 978-89-6418-055-6 14650